김충원

크레파스

수업

김충원 지음

서울대학교 미술대학과 대학원에서 시각 디자인을 전공했으며, 명지전문대학
커뮤니케이션 디자인과 교수로 재직하였다. 일찍이 방송과 출판 등을 통해 국민
미술 선생님으로 불리며 250여 권의 각종 미술 전문 서적과 창의력 개발 교재를
발표하였다. 90년대 초, 〈김충원 미술교실〉 시리즈를 필두로 어린이 미술 교육에
새로운 변화의 바람을 불러일으켰으며, 2007년부터 발간된 〈스케치 쉽게 하기〉,
〈이지 드로잉 노트〉 시리즈는 취미 미술 교양서의 고전이 되었다. 최근에는
〈5분 스케치〉, 〈5분 컬러링북〉 시리즈를 통해 누구나 쉽게 미술을 즐길 수
있는 콘텐츠를 선보이고 있다. 다섯 번의 개인전을 연 드로잉 아티스트이자
전 방위 디자이너로서 늘 새로운 콘텐츠 개발에 열정을 쏟고 있으며,
전국의 미술 선생님과 초등학교 선생님 그리고 부모님을 대상으로
미술 교육에 관한 강연과 집필에도 많은 시간을 보내고 있다.

Contents

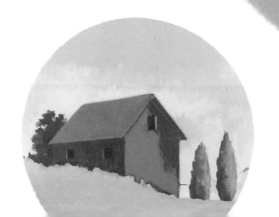

그림 그리기는 말하기와 같습니다. 말을 잘 하려면 듣는 사람이 잘 알아들을 수 있도록 적절하고 다양한 단어를 선택할 줄 알아야 합니다. 내가 그린 그림이 무슨 그림인지 누구나 쉽게 이해하고 더 나아가 재미를 느낄 수 있다면 그 그림은 분명 좋은 그림입니다.

이 책은 여러분이 더욱 쉽고 재미있게 좋은 그림을 그릴 수 있는 방법을 알려드립니다. 저를 따라 그림 그리기 놀이를 하다 보면 이 세상에서 가장 재미있는 공부는 그림 공부라는 것을 깨닫게 됩니다. 그때부터 그리기는 늘 여러분과 함께 하는 평생 친구가 되고 미술에 소질을 타고난 사람으로 조금씩 변화하게 됩니다. 그림을 사진처럼 똑같이 잘 그리기는 무척 어렵지만 재미있게 잘 그리기는 아주 쉽습니다. 이 책 속의 까다로워 보이는 그림도 똑같이 그리기 위해 노력하기보다는 여러분만의 그림으로 바꿔서 재미있게 그리면 얼마든지 쉽게 그릴 수 있습니다. 또한 이 책에 소개된 보기 그림은 여러분의 이야기를 더욱 멋지게 펼치기 위한 재료들입니다. 이 그림 조각을 퍼즐처럼 연결하고 적절히 배치하여 그림을 완성하는 것은 여러분의 몫입니다.

색깔에 대한 감각을 키우는 것도 무척 중요합니다. 색깔의 선택은 우리의 예술 지능과 깊은 관련이 있습니다. 예술 지능이 높을수록 적절하고 다양한 색깔을 선택하게 되며 여러 색깔을 경험해 보는 것만으로도 예술적 감각이 길러집니다. 한두 번 그려 보면 머리가 기억하고 열 번, 스무 번을 반복해 그리면 손이 기억합니다. 그림을 잘 그리는 친구의 비밀은 손이 그리는 법을 기억하도록 반복적으로 연습하여 언제 어디서나 쓱쓱 그릴 수 있게 된 결과일 따름입니다. 여러분도 열심히 노력해서 미술에서만큼은 내가 표현하고 싶은 이야기를 마음껏 그려 낼 수 있는 창조적인 그림 이야기꾼이 되기를 응원합니다.

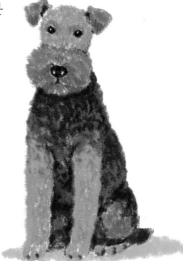

크레파스에 대하여

크레파스는 화려한 요술 막대기입니다. 종이 껍질을 벗기면 저마다 알록달록 예쁜 색을 드러내고, 도화지 위에 미끄러지면서 자신의 흔적을 남깁니다. 우리는 그 흔적을 '크레파스 그림'이라고 부릅니다. 크레파스의 원래 명칭은 오일 파스텔Oil Pastel이지만 백여 년 전 일본의 한 문구 회사에서 크레용과 파스텔의 장점을 절충하여 '크레파스'라는 제품을 만들었고, 우리나라에서는 크레파스를 일반적인 용어로 사용하고 있습니다. 전 세계 어린이가 가장 많이 사용하는 크레용은 크레파스보다 조금 더 가늘고 재질이 단단하며 손에 묻어나지 않아서 어린이가 사용하기에 좋은 장점이 있지만, 발색이 약해서 색칠용으로는 부족한 느낌입니다. 크레파스는 부러지기 쉽고 뭉툭해서 세밀한 묘사가 어렵지만 선이 굵고 발색이 선명한 장점을 잘 살리면 멋진 그림을 그릴 수 있습니다. 또 도화지의 표면이 거칠수록 색감이 좋아지지만 유리처럼 매끄러운 면 위에서는 그냥 미끄러져서 선명한 자국이 남지 않는 특징이 있습니다. 종이 위에 남은 크레파스 찌꺼기는 종이를 세워 털어 내고, 그림에 붙은 찌꺼기는 넓적한 페인트 붓이나 작은 빗자루를 사용합니다. 크레파스 표면이나 손가락에 묻은 다른 색깔의 크레파스 찌꺼기도 티슈로 자주 닦아야 깔끔한 그림을 유지할 수 있습니다. 부러지거나 닳아서 짧아진 크레파스는 분필 홀더에 끼워서 사용하면 편리합니다. 어린이용 크레파스는 보통 24색에서 48색 세트로 이루어져 있지만 성인이 주로 사용하는 오일 파스텔은 100가지가 넘는 다양한 색이 있고 전문 화방에서 낱개로도 구매할 수 있습니다.

크레파스 그림은 씩씩하게 그려야 합니다. 미리 겁을 먹고 조심하다 보면 그리는 재미가 떨어지고 힘이 없는 밋밋한 그림이 되고 맙니다. 실수를 하면 다시 그리면 된다는 편안한 마음으로 시원시원하게 쓱쓱 그려 보세요.

30여 년 전 출간된 국내 최초의 종합 미술 교육 콘텐츠 〈김충원 미술 교실〉 시리즈는 지금까지 아이에게 그림을 직접 가르치고 싶은 부모와 선생님, 그리고 독학으로 미술을 배우는 어른에게 가장 친숙한 교재로써 꾸준한 사랑을 받아 왔습니다. 이 책은 그 책들의 내용을 토대로 그동안 교육 현장에서 사용했던 자료에 새로운 내용을 더하고 대상의 폭을 넓혀 어른과 아이가 함께 하는 쉽고 재미있는 미술 놀이와 교육이 이루어질 수 있도록 새롭게 만든 책입니다.

크레파스의 기초

이 책에는 다양한 난이도의 보기 그림이 있습니다.
다소 어려워 보이는 그림이라도 용기 내어 도전하세요.
똑같이 그릴 필요도 없고, 똑같이 그려지지도 않을 테니
걱정할 이유가 없습니다. 무엇을 배우든 기초가 탄탄해야
실력이 빨리 늘고 더욱 재미있게 익힐 수 있습니다.
크레파스는 모든 그림의 시작입니다. 크레파스의 특성을
이해하고 잘 다룰 수 있는 기초 연습을 시작합니다.

크레파스 잡는 법

크레파스는 파스텔 가루를 왁스와 기름에 녹여서 만들었기 때문에 양초처럼 쉽게 부러집니다. 여러 가지 방식으로 크레파스를 잡아 보고 자신에게 잘 맞으며 그림 그리기에 편한 자세를 찾아 보세요.

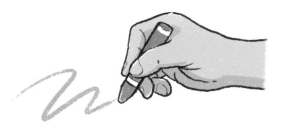

연필 잡는 것과 같은 자세는 가장 안정적입니다.
손가락의 소근육을 움직여 세밀한 표현이 가능합니다.
크레파스가 닳아서 짧아지면 엄지와 검지, 그리고 중지
세 손가락을 모아 잡고 그림을 그립니다.

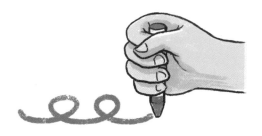

아직 손가락의 소근육이 충분하게 발달하지 않은
어린이는 이 방식으로 주먹을 쥐듯 크레파스를 잡고
팔 전체를 움직여 그림을 그립니다.

손가락을 가지런히 모아 크레파스를 잡고 종이에 비스듬한
각도로 눕혀 선을 그으면 굵은 선을 그을 수 있습니다.

부러지거나 닳아서 짧아진 크레파스를 눕혀서
옆면으로 그리면 넓은 면적을 쉽게 칠할 수 있습니다.

새끼손가락이나 손날 부분에 묻은 찌꺼기는
사수 닦아 주어야 그림을 깨끗하게 유지할 수 있습니다.

크레파스를 너무 길게 잡거나 힘껏 눌러 그리면
크레파스가 부러지기 쉬우니 늘 조심해서 힘 조질을 합니다.

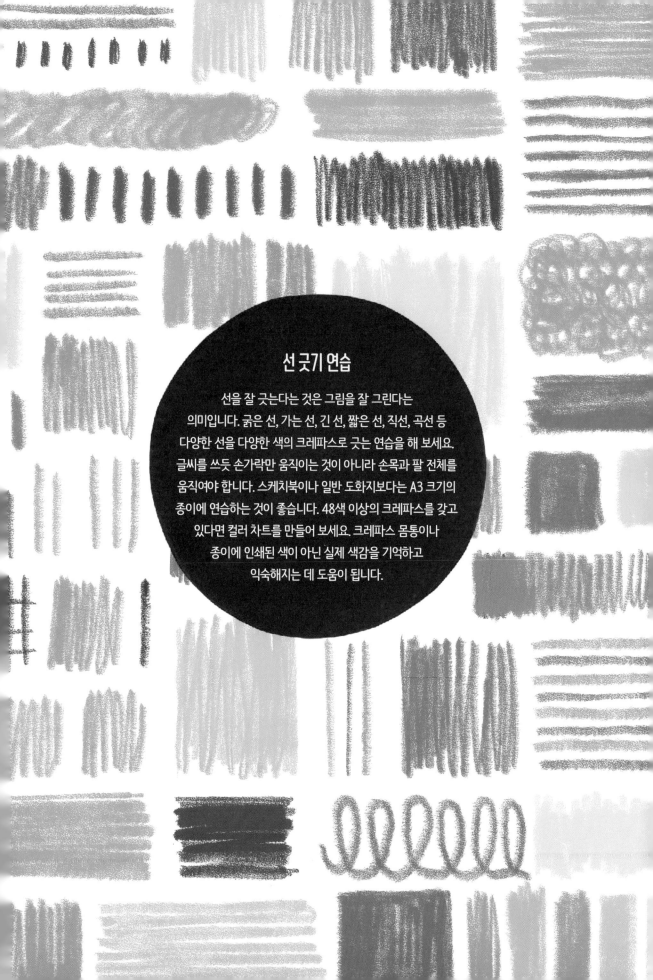

선 긋기 연습

선을 잘 긋는다는 것은 그림을 잘 그린다는
의미입니다. 굵은 선, 가는 선, 긴 선, 짧은 선, 직선, 곡선 등
다양한 선을 다양한 색의 크레파스로 긋는 연습을 해 보세요.
글씨를 쓰듯 손가락만 움직이는 것이 아니라 손목과 팔 전체를
움직여야 합니다. 스케치북이나 일반 도화지보다는 A3 크기의
종이에 연습하는 것이 좋습니다. 48색 이상의 크레파스를 갖고
있다면 컬러 차트를 만들어 보세요. 크레파스 몸통이나
종이에 인쇄된 색이 아닌 실제 색감을 기억하고
익숙해지는 데 도움이 됩니다.

강하게 혹은
약하게

약한 선과 강한 선을 번갈아 그어 보세요. 아직 손가락 근육이 완전히 발달하지 않은 어린이는 반듯하게 선을 긋는 연습만 하세요.

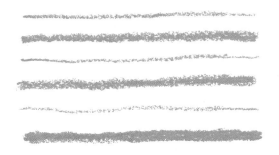

❶ 1cm 간격으로 가로선을 긋습니다.

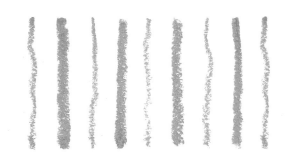

❷ 세로선을 반듯하게 내리그어 보세요.

약한 선은 흐린 색감을, 강한 선은 진한 색감을 나타냅니다.
2단계와 3단계로 나누어 색깔을 칠해 보세요.

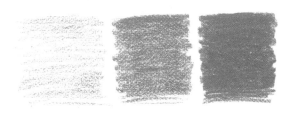

시작할 때는 강한 힘으로 선을 긋다가 차츰 힘을 빼면서 약한 선으로 선을 긋는 연습을 해 보세요.

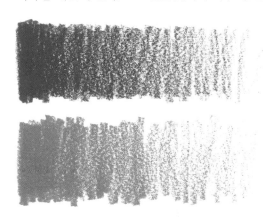

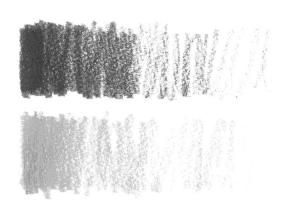

눕혀서 긋기 연습

자주 사용하여 짧아진 크레파스나 부러진 토막을 눕혀서 그으면 굵은 선이 그려집니다. 각도를 바꾸면 선의 굵기가 달라지고, 힘을 주어서 눌러 긋지 않으면 매우 흐린 선이 됩니다.

작은 그림은
색연필로 그리세요

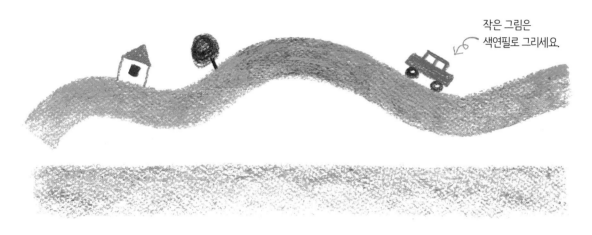

토막 난 크레파스를 손가락으로 누르면서 빙글 돌리면 작고 예쁜
나비 그림이 됩니다. 더듬이는 펜이나 색연필로 그리세요.

갈색과 초록색으로
나무를 그려 보세요

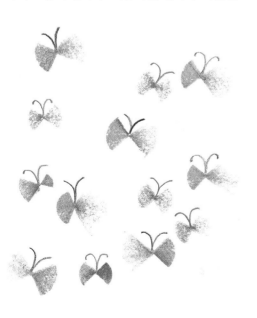

서로 어울리는 색깔로 체크무늬를 만들어 보세요.

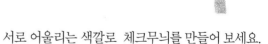

크레파스의 주원료는 파스텔, 즉 물감 가루이므로 솜이나 손가락 등으로 문지르면 가루가 퍼져 뽀얗게 번지는 특성이 있습니다. 문지르기를 하면 크레파스 가루가 종이 표면에 밀착해 비어 있는 공간을 메워서 크레파스 선 자국이 사라지며 부드러운 느낌을 만들어 냅니다. 또한 크레파스 문지르기로 표현하기 힘든 그러데이션을 쉽게 표현할 수 있습니다.

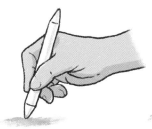

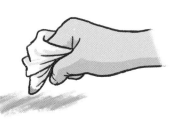

❶ 손끝으로 문지르기
손가락에 묻은 찌꺼기를 자주
닦으면서 부드럽게 문지르세요.

❷ 찰필로 문지르기
종이를 감아 만든 찰필은
문지르기 전용 도구로
화방에서 구할 수 있습니다.

❸ 키친타월이나 천으로 문지르기
작은 크기로 접거나
손가락에 감아서 사용합니다.

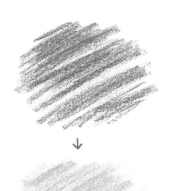

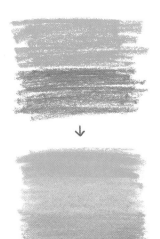

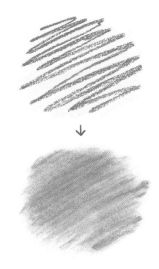

거친 느낌의 선을 문지르면
부드러운 면의 느낌으로 변합니다.
사용하는 종이의 특성에 따라
효과는 다양하게 나타납니다.

두 가지 색이 만나는 경계 부분을
문질러 부드럽게 만들어 보세요.

두 가지 색을 섞어서 칠한 다음
문지르면 혼색이 가능합니다.

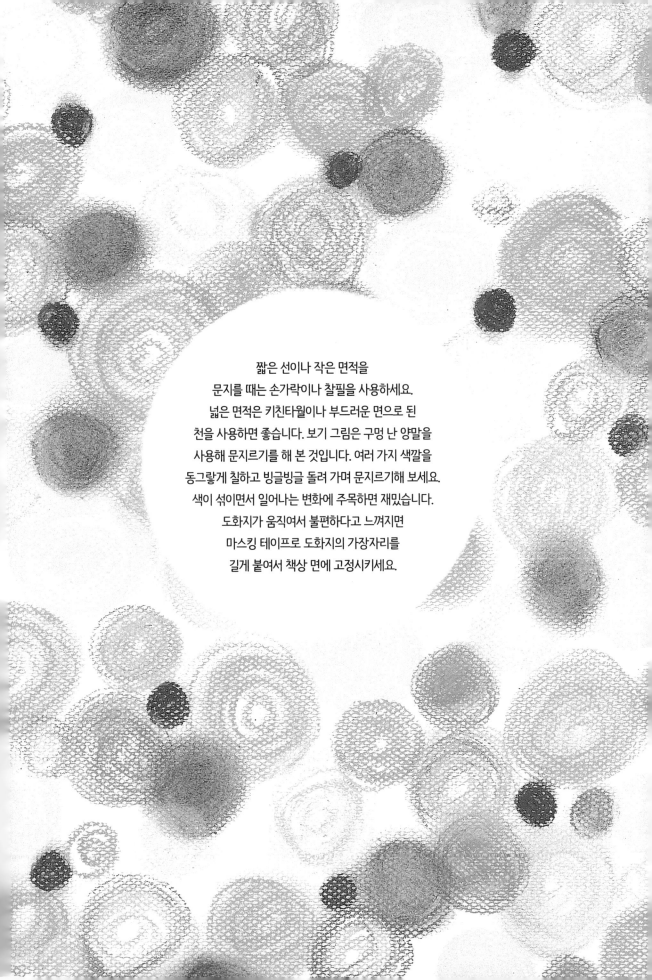

짧은 선이나 작은 면적을
문지를 때는 손가락이나 찰필을 사용하세요.
넓은 면적은 키친타월이나 부드러운 면으로 된
천을 사용하면 좋습니다. 보기 그림은 구멍 난 양말을
사용해 문지르기를 해 본 것입니다. 여러 가지 색깔을
동그랗게 칠하고 빙글빙글 돌려 가며 문지르기해 보세요.
색이 섞이면서 일어나는 변화에 주목하면 재밌습니다.
도화지가 움직여서 불편하다고 느껴지면
마스킹 테이프로 도화지의 가장자리를
길게 붙여서 책상 면에 고정시키세요.

점 찍기 연습

점을 찍어서 그리는 연습입니다. 점을 찍을 때는 크레파스를 똑바로 세운 다음 한쪽으로 미끄러지지 않도록 하고, 너무 힘을 세게 주어 크레파스가 뭉개지거나 깨지지 않도록 주의해야 합니다.

❶ 작은 점을 찍을 때는
연필 쥐는 자세로 잡으세요.

❷ 굵은 점을 찍을 때는
주먹 쥐는 자세로 잡으면 편해요.

❸ 두세 개를 한꺼번에 쥐고 점을
찍으면 시간을 절약할 수 있고
색깔 섞기도 가능해요.

두 가지 색깔을 섞어 찍어서 새로운 색을 만들어 보세요. 점의 크기가 고르게 찍히는 것이 좋습니다.

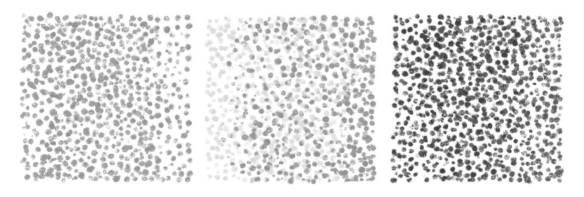

점을 이어서 여러 가지 도형을 만들어 보세요.

큰 도화지에 여러 가지 색깔로 점을
찍고, 점과 점을 이어 그림을 그려 보세요.
텔레비전이나 스마트폰의 화면을 아주 크게
확대해 보면 작은 점으로 이루어져 있습니다.
그림을 그릴 때 점의 크기가 작을수록 과정은 힘들고
시간이 오래 걸리지만 선명하고 예쁜 그림이 완성됩니다.
처음에는 도화지를 가득 채우려 하기보다
A4 사이즈 정도의 작은 종이에 그림을
그릴 것을 추천합니다.

두 가지 이상의 색깔을 섞는 것을 '혼색'이라고 합니다. 혼색을 통해 더욱 재미있는 색과 질감을 표현할 수 있습니다. 혼색을 위해서는 색들의 조화가 잘 이루어지도록 적절한 색을 선택해야 합니다.

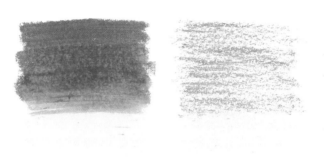

크레파스는 강하게 눌러 그릴수록 발색이 좋아집니다. 혼색을 할 때도 왼쪽 보기 그림과 같이 바탕색이 드러나지 않도록 강하게 눌러 진하게 채색해야 합니다.

O ×

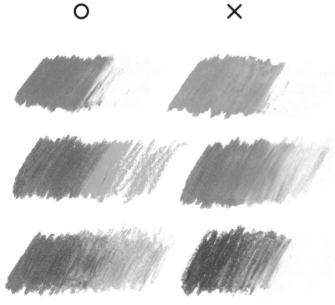

색깔 긁어내기

이미 칠해진 부분을 수정하고 싶을 때 크레파스를 지울 수는 없지만 커터나 플라스틱 조각 등을 사용해서 어느 정도 긁어낼 수는 있습니다. 종이가 찢어지거나 파이지 않도록 조심스럽게 긁어낸 다음 원하는 색을 그 위에 덧칠합니다.

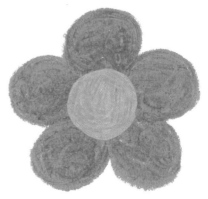

어디에 그릴까?

표면의 질감이 다르거나 색깔이 다른 여러 가지 종이에 따라 색다른 느낌의 결과를 얻을 수 있습니다.
특히 표면이 거칠거나 엠보싱 처리가 되어 있는 종이를 사용하면 재미있는 질감 효과를 얻을 수 있고,
색종이는 바탕색 역할도 합니다.

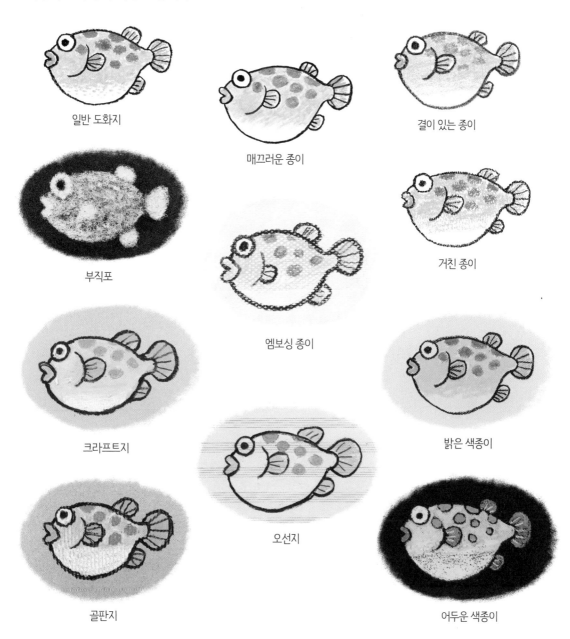

일반 도화지

매끄러운 종이

결이 있는 종이

부직포

엠보싱 종이

거친 종이

크라프트지

오선지

밝은 색종이

골판지

어두운 색종이

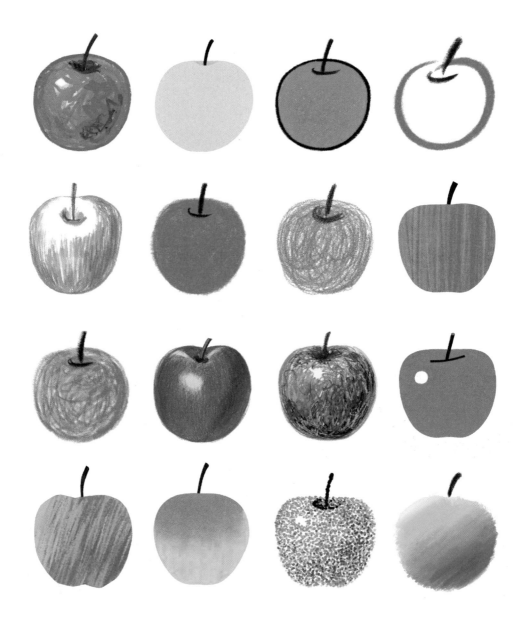

미술은 상상력과 기술, 그리고 개성이 필요합니다. 상상력은 쉽게 배울 수 없지만 표현 능력, 즉 기술은 보고 배워야 길러지는 감각의 영역입니다. '상상력'은 눈으로 본 정보를 뇌에 기억한 다음 그 정보를 새롭게 합성해 내는 능력이고, '기술'은 눈과 손의 조화로운 협응으로 상상을 구현해 내는 능력입니다. 하나의 사과를 보는 사람마다 다르게 보고 느낍니다. 이 책을 보는 여러분도 다르게 보고 다르게 그릴 수밖에 없습니다. 그것을 '개성'이라고 합니다.

Chapter 2
어떻게 그릴까?

크레파스를 사용하여 그리는 여러 가지 방법에 대해 알아봅니다.
모두가 알고 있는 익숙한 그리기 방식도 좋지만
더욱 재미있고 창의적인 크레파스 그림에 도전해 보세요.
이 책의 보기 그림은 아주 작게 축소되어 있지만
연습 과정에서 많은 영감을 얻을 수 있기를 기대합니다.
참고로 보기 그림 가운데 일부는 더욱 선명한 이미지를
얻기 위해 디지털 드로잉으로 그렸고 편집 과정에서
좀 더 밝게 채도를 높여 선명하게 보정했으므로
여러분의 크레파스 색상과는 차이가 있습니다.

선으로 그리기

크레파스는 선이 굵고 선명하게 표현이 가능해서 오직 선 그림만으로도 풍부한 색감을 나타낼 수 있습니다. 색깔을 칠하거나 메우지 않고 선으로만 커다란 물고기를 그려 보세요.

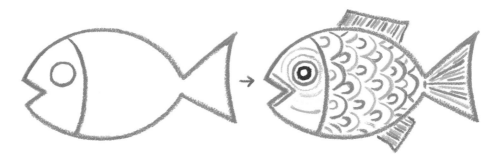

부드러운 곡선으로 바닷속 풍경을 그려 보세요. 작은 물고기는 색연필로 그리세요.

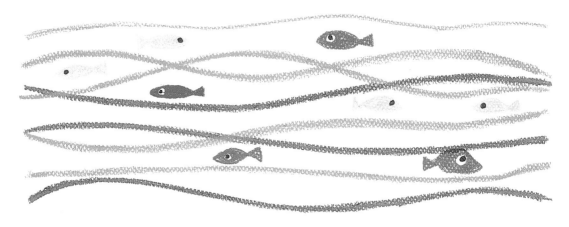

검은색으로 점을 찍은 다음, 보기 그림과 같이 선을 그어서 재미있게 구성해 보세요.

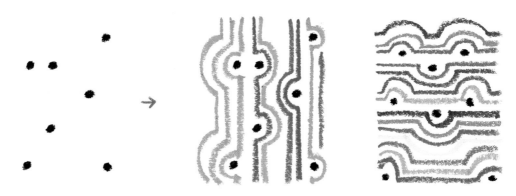

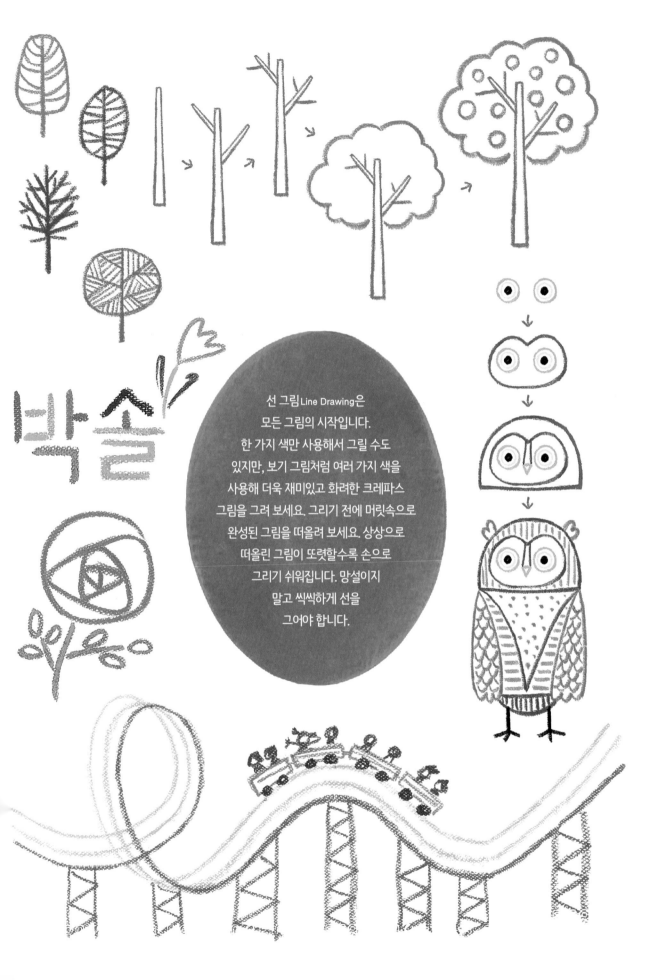

선 그림Line Drawing은
모든 그림의 시작입니다.
한 가지 색만 사용해서 그릴 수도
있지만, 보기 그림처럼 여러 가지 색을
사용해 더욱 재미있고 화려한 크레파스
그림을 그려 보세요. 그리기 전에 머릿속으로
완성된 그림을 떠올려 보세요. 상상으로
떠올린 그림이 또렷할수록 손으로
그리기 쉬워집니다. 망설이지
말고 씩씩하게 선을
그어야 합니다.

마치 색종이를 오려 붙이는 느낌으로 그리는 '면으로 그리기'입니다. 아래 돼지 그림을 예로 들면 얼굴을 포함한 몸통과 코를 두 개의 크고 작은 타원형으로 그리고 색칠한 다음, 가는 선으로 나머지 부분을 마무리했습니다.

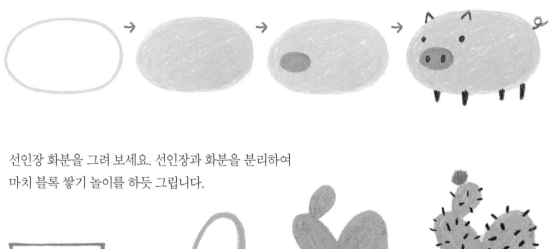

선인장 화분을 그려 보세요. 선인장과 화분을 분리하여
마치 블록 쌓기 놀이를 하듯 그립니다.

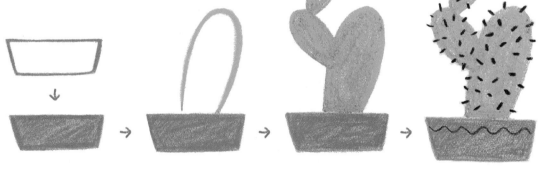

게를 그려 보세요. 오렌지색으로 동그라미를 그리기 시작해서
검은색으로 마무리합니다.

점에서 선으로, 선에서
면으로 발전하는 그리기 과정은
어린이의 뇌가 성장하는 과정과 깊은
관계가 있습니다. 유아기 아이는 주로
선을 사용해 그리며, 사물을 면으로 인식하기
위해서는 상당한 논리력이 필요합니다.
그림 그리기가 지능을 높이는 데 도움을
주는 이유는 그림을 그리는 과정에서
집중력과 함께 논리적 사고력을
키울 수 있기 때문입니다.

밑그림 그리기

밑그림은 '밑그림 스케치'라고도 부르며 모든 그리기 기법의 가장 중요한 요소입니다. 안정적이고 깔끔한 그림을 그리고 싶다면 밑그림 그리기를 반드시 익혀서 수준 높은 그림을 그릴 수 있게 되기를 바랍니다. 크레파스의 밑그림은 4B 연필보다 연한 색연필이나 샤프펜슬이 좋고 불필요한 선은 그때그때 지우세요.

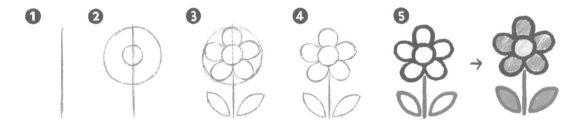

아직 만 9세가 되지 않은 어린이는 보조선이 없는 네 번째 밑그림부터 그리는 것이 좋습니다.

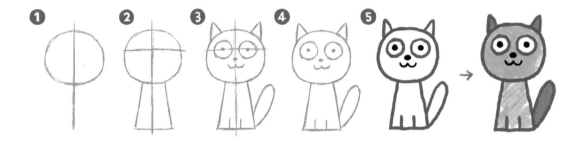

크레파스로 밑그림 선을 그린 다음 색을 칠해서 완성하는 방식은 크레파스 그림의 가장 고전적인 기법입니다.

왼쪽 그림은 노란색과 같은 밝은색으로, 오른쪽 그림은 두 가지 어두운색으로 밑그림을 그렸습니다.

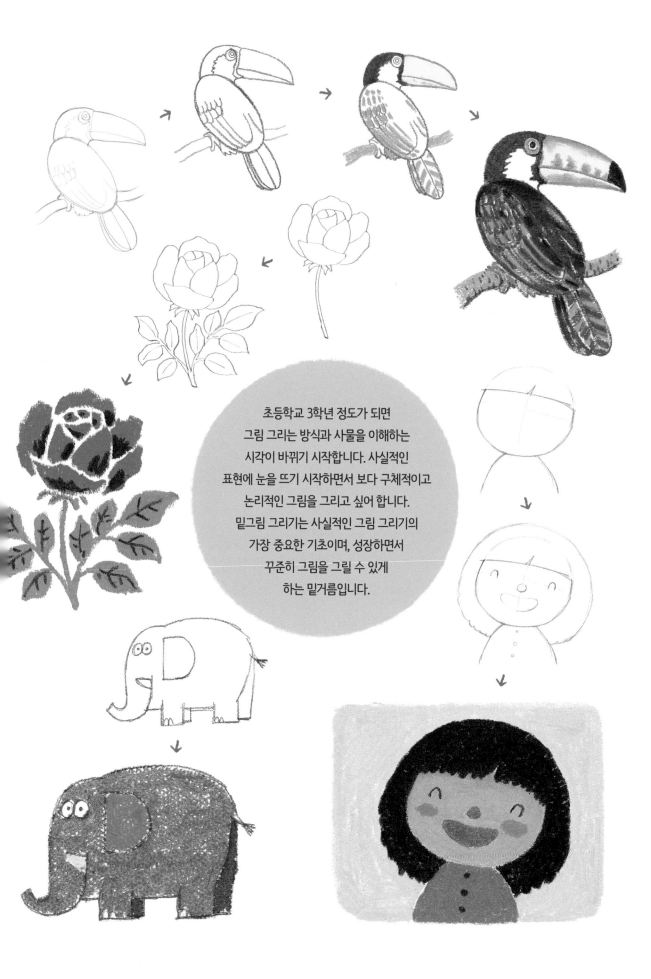

초등학교 3학년 정도가 되면
그림 그리는 방식과 사물을 이해하는
시각이 바뀌기 시작합니다. 사실적인
표현에 눈을 뜨기 시작하면서 보다 구체적이고
논리적인 그림을 그리고 싶어 합니다.
밑그림 그리기는 사실적인 그림 그리기의
가장 중요한 기초이며, 성장하면서
꾸준히 그림을 그릴 수 있게
하는 밑거름입니다.

찍어서 그리기

점을 찍어서 그리는 기법을 '점묘법'이라고 합니다. 점묘 그림은 손가락 힘이 있어야 합니다. 또한 다른 그림보다 시간이 오래 걸리기 때문에 저학년 어린이의 경우에는 작고 단순한 그림부터 시작하는 것이 좋습니다. 크레파스를 수직으로 세우고 도장 찍듯 눌러 찍어서 재미있는 점 찍기 그림을 그려 보세요.

보기 그림은 똑같은 나무줄기 그림을 바탕으로 사계절을 나타낸 것입니다. 겨울은 색종이 위에 나무줄기를 그리고 흰색으로 눈송이를 표현했습니다.

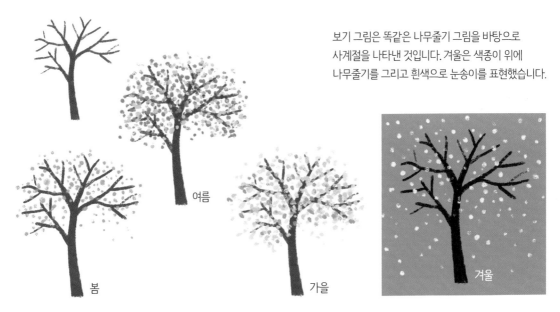

여름

봄

가을

겨울

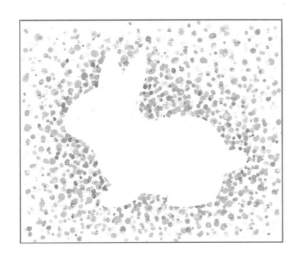

점이 성길수록 바탕색이 드러나고 점이 빽빽할수록 색감이 선명해집니다. 왼쪽 그림은 도화지에 토끼 윤곽선을 그리고 토끼 모양 이외의 부분에 점을 찍었습니다. 윤곽선에 가까울수록 더욱 촘촘하게 점을 찍습니다. 안쪽 부분을 가위로 잘라 내고 비어 있는 안쪽에 예쁘게 글씨를 써서 카드를 만들어도 좋습니다.

긁어서 그리기

밝은색으로 밑칠한 다음 어두운색으로 덧칠하고 송곳이나 커터의 날 끝으로 긁어내면서 그림을 그려 보세요. 덧칠을 빽빽하게 할수록 효과가 좋으며, 긁어낼 때 종이가 찢어지지 않도록 주의해야 합니다. 오른쪽 그림은 바닷속 풍경을 그렸습니다.

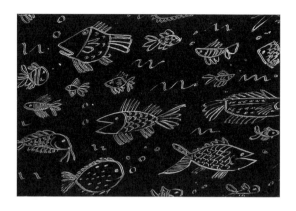

아래 그림은 두 송이의 국화꽃을 그린 것입니다. 국화꽃의 꽃송이 부분을 노란색과 빨간색으로, 바탕은 초록색으로 밑칠한 다음 검은색으로 덧칠하고 긁어내서 완성했습니다.

 → →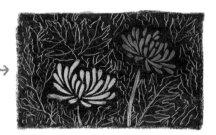

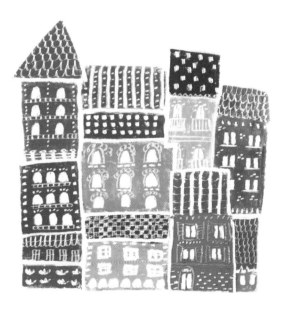

긁어서 그리기에 적당한 종이는 스케치북의 도화지나 표면이 거친 종이보다는 표면이 매끄럽고 재질이 단단한 모조지 종류가 좋습니다. 오른쪽 그림은 매끄러운 흰 종이 위에 밑그림을 그리고 여러 가지 색으로 색칠한 다음, 건물과 건물 사이의 경계선을 긁어내고 창문과 지붕을 차례로 긁어서 표현했습니다.

문질러서
그리기

파스텔로 그리는 느낌으로 크레파스를 부드럽게 문질러서 그려 보세요. 크레용이나 유아용 크레파스 가운데는 문지르기 효과를 볼 수 없는 제품도 있으니 주의하세요.

나비와 나무를 그려 보세요. 나비의 더듬이와 몸, 나무의 줄기는 색연필로 그리세요.

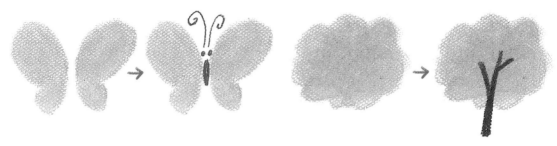

당근을 문질러서 그려 보세요.

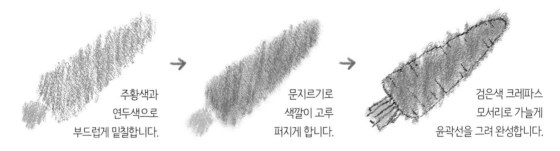

주황색과
연두색으로
부드럽게 밑칠합니다.

문지르기로
색깔이 고루
퍼지게 합니다.

검은색 크레파스
모서리로 가늘게
윤곽선을 그려 완성합니다.

풍경화를 간단하게 그려 보세요.

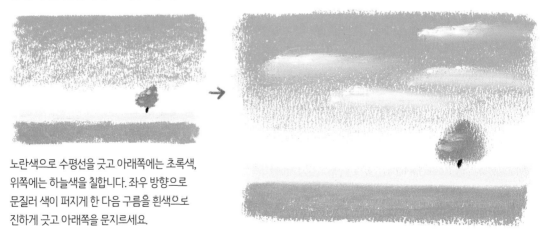

노란색으로 수평선을 긋고 아래쪽에는 초록색,
위쪽에는 하늘색을 칠합니다. 좌우 방향으로
문질러 색이 퍼지게 한 다음 구름을 흰색으로
진하게 긋고 아래쪽을 문지르세요.

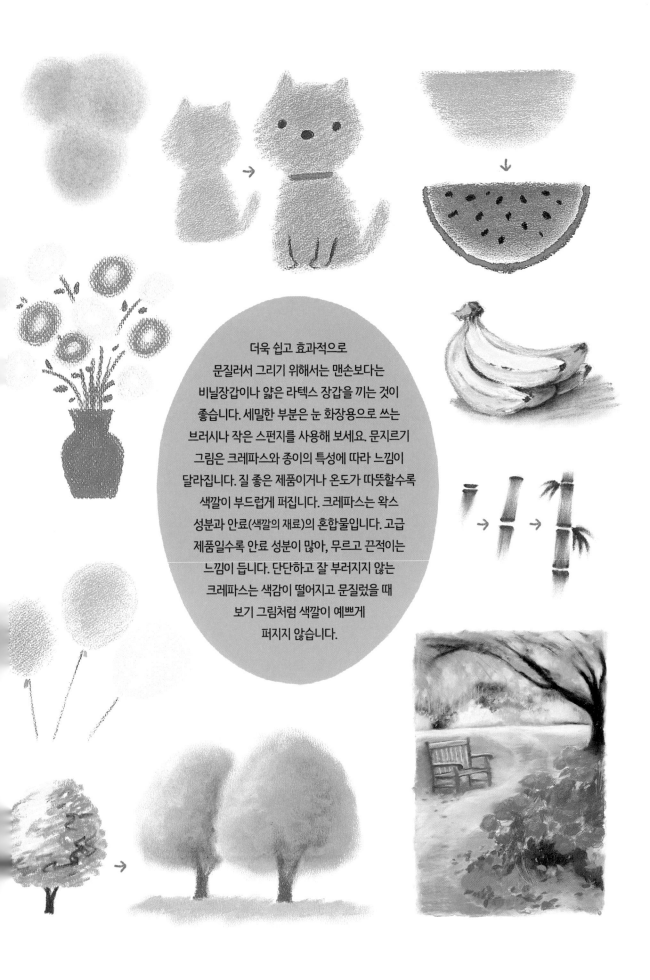

더욱 쉽고 효과적으로
문질러서 그리기 위해서는 맨손보다는
비닐장갑이나 얇은 라텍스 장갑을 끼는 것이
좋습니다. 세밀한 부분은 눈 화장용으로 쓰는
브러시나 작은 스펀지를 사용해 보세요. 문지르기
그림은 크레파스와 종이의 특성에 따라 느낌이
달라집니다. 질 좋은 제품이거나 온도가 따뜻할수록
색깔이 부드럽게 퍼집니다. 크레파스는 왁스
성분과 안료(색깔의 재료)의 혼합물입니다. 고급
제품일수록 안료 성분이 많아, 무르고 끈적이는
느낌이 듭니다. 단단하고 잘 부러지지 않는
크레파스는 색감이 떨어지고 문질렀을 때
보기 그림처럼 색깔이 예쁘게
퍼지지 않습니다.

그려서 오려 붙이기

종이 위에 그림을 그린 다음 가위로 오려서 스티커를 만드는 놀이입니다. 가장자리 윤곽선이 깔끔해져서 아주 예쁜 그림이 됩니다.

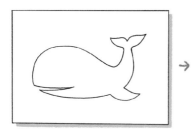 → 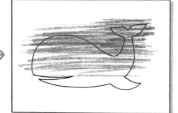 →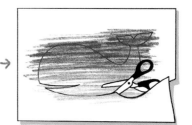

↓

밑그림 스케치를 한 다음 밑그림보다 크게 색칠합니다. 시원시원하게 색칠하고 필요하다고 생각되면 문지르기를 하세요. 가위로 그림을 오릴 때는 밑그림 선을 따라 조심스럽게 오리세요. 만약 밑그림 선이 크레파스에 묻혀 보이지 않을 때는 밝은 조명을 비추어 종이 뒷면에 윤곽선을 그린 다음 오리세요.

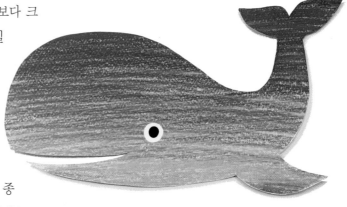

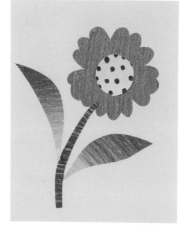

오려 낸 그림을 그림과 어울리는 색깔의 색종이에 풀로 붙여 보세요. 그림을 조각으로 아주 작게 잘라 종이에 붙이는 콜라주 놀이를 해도 재미있습니다.

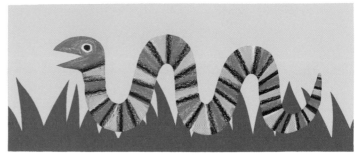

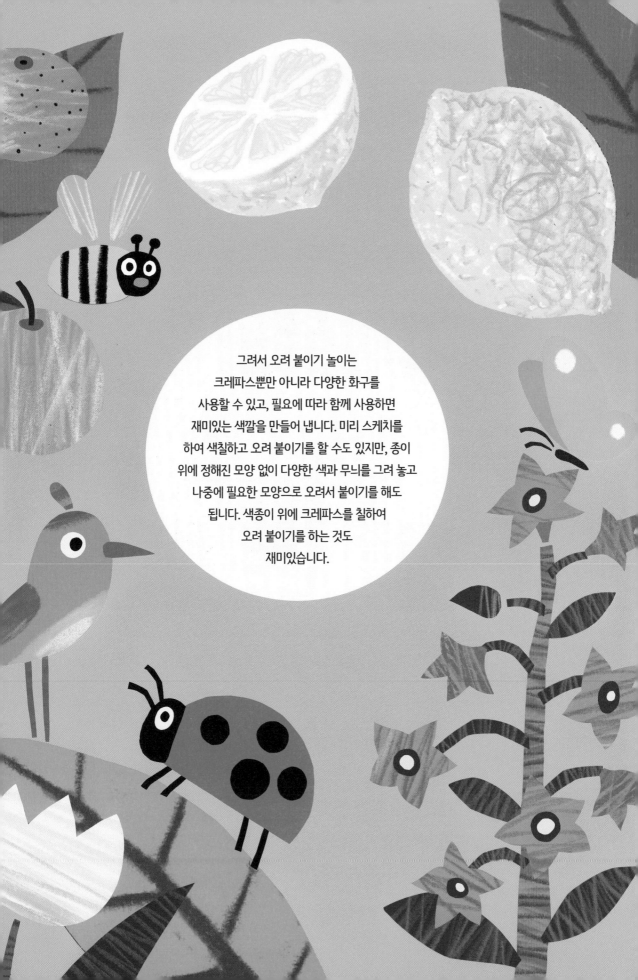

그래서 오려 붙이기 놀이는
크레파스뿐만 아니라 다양한 화구를
사용할 수 있고, 필요에 따라 함께 사용하면
재미있는 색깔을 만들어 냅니다. 미리 스케치를
하여 색칠하고 오려 붙이기를 할 수도 있지만, 종이
위에 정해진 모양 없이 다양한 색과 무늬를 그려 놓고
나중에 필요한 모양으로 오려서 붙이기를 해도
됩니다. 색종이 위에 크레파스를 칠하여
오려 붙이기를 하는 것도
재미있습니다.

오려서 문지르기

도화지를 오려 그림본을 만들고 문지르기를 해서 재미있는 그리기 놀이를 해 보세요. 종이 위에 연필로 스케치한 다음 커터나 가위로 깔끔하게 잘라 냅니다.

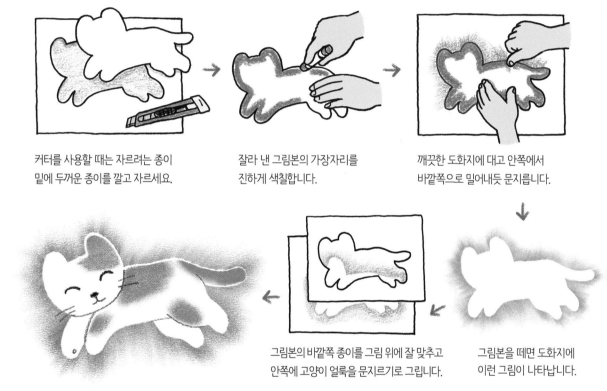

커터를 사용할 때는 자르려는 종이 밑에 두꺼운 종이를 깔고 자르세요.

잘라 낸 그림본의 가장자리를 진하게 색칠합니다.

깨끗한 도화지에 대고 안쪽에서 바깥쪽으로 밀어내듯 문지릅니다.

그림본의 바깥쪽 종이를 그림 위에 잘 맞추고 안쪽에 고양이 얼룩을 문지르기로 그립니다.

그림본을 떼면 도화지에 이런 그림이 나타납니다.

아래 보기 그림과 같이 밑그림을 그리고 잘라서 예쁜 무늬 그림을 그려 보세요. 그림이 클 때는 손가락보다 천이나 솜뭉치 혹은 티슈를 뭉쳐서 문지르세요.

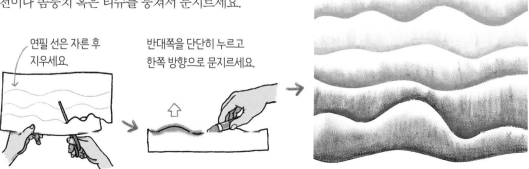

연필 선은 자른 후 지우세요.

반대쪽을 단단히 누르고 한쪽 방향으로 문지르세요

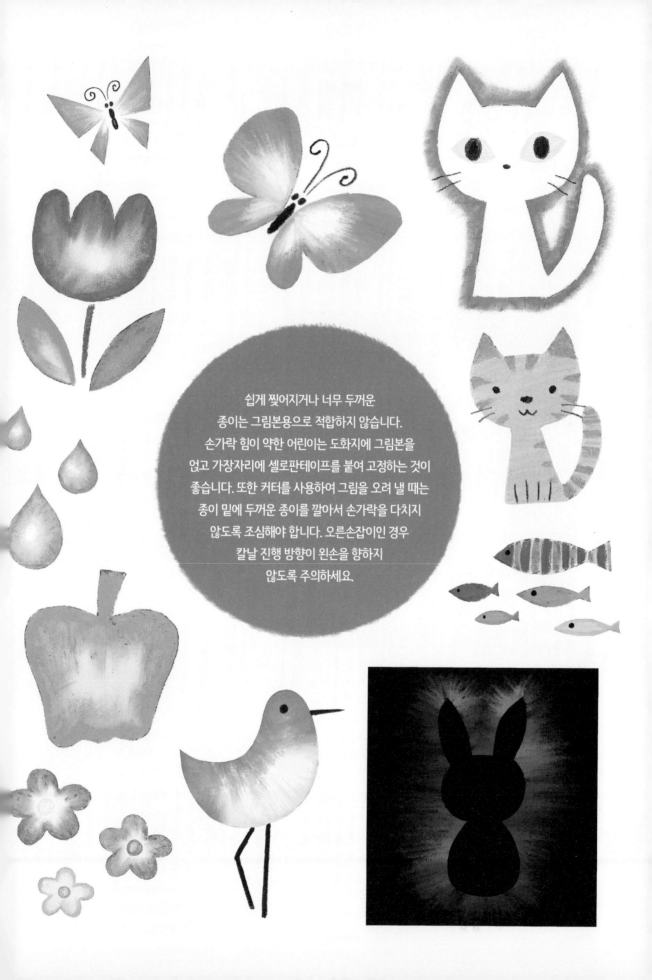

쉽게 찢어지거나 너무 두꺼운
종이는 그림본용으로 적합하지 않습니다.
손가락 힘이 약한 어린이는 도화지에 그림본을
얹고 가장자리에 셀로판테이프를 붙여 고정하는 것이
좋습니다. 또한 커터를 사용하여 그림을 오려 낼 때는
종이 밑에 두꺼운 종이를 깔아서 손가락을 다치지
않도록 조심해야 합니다. 오른손잡이인 경우
칼날 진행 방향이 왼손을 향하지
않도록 주의하세요.

깔고
그리기

종이 밑에 질감을 갖고 있는 물건을 깔고 종이 위에 색칠하면 질감이 그림으로 나타납니다. 종이로 그림본을 오려서 깔 경우에는 두꺼운 종이가 좋고, 위쪽에 색칠할 종이는 얇을수록 재질감이 잘 드러납니다. 크레파스를 약간 눕히거나 토막의 옆면을 사용하면 효과가 좋습니다.

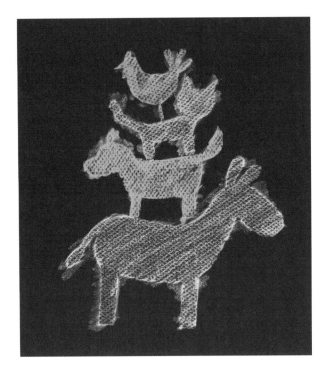

두꺼운 도화지를 잘라서 그림본을 만들어 종이 밑에 깔고 그리기를 해 보세요. 왼쪽 그림은 그림본으로 동물 모양을 오려서 차례차례 깔고 그리기를 하여 브레멘의 음악대를 표현했습니다. 아래의 그림은 한 개의 그림본으로 여러 가지 동작을 표현했습니다.

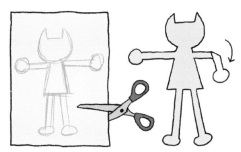

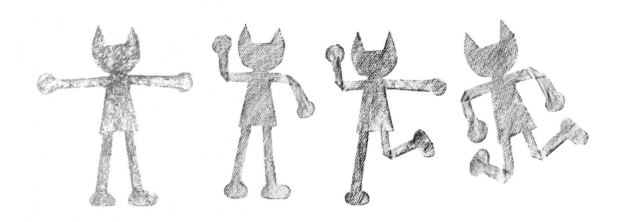

사포에 그리기

사포(샌드페이퍼)는 크레파스의 색감을 가장 잘 나타낼 수 있는 종이입니다. 사포의 색깔이 검은색에 가깝기 때문에 밝고 선명한 색깔의 크레파스를 사용하면 화려한 느낌의 크레파스 그림을 그릴 수 있습니다.

종이 위에 먼저 밑그림 스케치를 합니다.

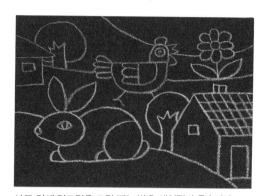

사포 위에 밑그림을 그릴 때는 밝은 색연필이 좋습니다.

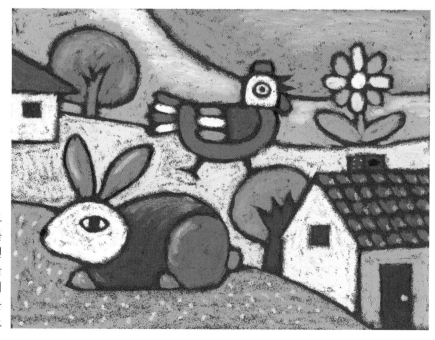

밑그림 선을 제외하고 나누어진 면에 크레파스를 칠합니다. 색칠을 마치면 사포를 세우고 뒷면을 손가락으로 툭툭 쳐서 밑그림 색연필 가루를 털어 냅니다.

자갈에 그리기

개울가에 있는 자갈 가운데 납작하고 둥근 자갈을 골라 그림을 그려 보세요. 표면을 만졌을 때 거칠거칠하고, 편평한 면에 굴곡이 없는 큼직한 자갈이 그림 그리기에 좋습니다.

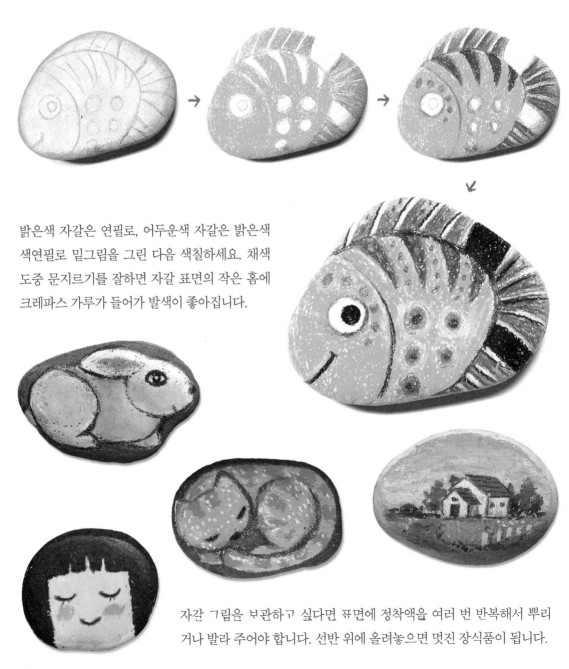

밝은색 자갈은 연필로, 어두운색 자갈은 밝은색 색연필로 밑그림을 그린 다음 색칠하세요. 채색 도중 문지르기를 잘하면 자갈 표면의 작은 홈에 크레파스 가루가 들어가 발색이 좋아집니다.

자갈 그림을 보관하고 싶다면 표면에 정착액을 여러 번 반복해서 뿌리거나 발라 주어야 합니다. 선반 위에 올려놓으면 멋진 장식품이 됩니다.

펜으로 윤곽선 그리기

검은색 펜으로 윤곽선을 그린 다음 크레파스로 색칠해 보세요. 펜의 굵기에 따라 그림의 느낌이 달라집니다. 연필로 밑그림을 그리고 펜으로 윤곽선을 그린 다음 지우개로 연필 선을 지워 내면 깔끔하게 마무리할 수 있습니다.

펜은 선이 가늘게 그어져서 크레파스로는 그리기 어려운 세밀한 표현이 가능합니다. 그러나 아직 손가락의 소근육이 완전히 발달하지 않은 어린이는 마커 펜처럼 굵은 선의 펜이 적당합니다. 오른쪽 보기 그림과 같이 검은색 색연필도 좋습니다. 색연필 또한 펜처럼 심이 가늘고 단단해서 작고 세밀한 그림 그리기가 쉽고, 크레파스와 겹쳐졌을 때 색깔이 지저분해지지 않습니다.

물감과 함께 그리기

크레파스는 기름 성분이 있어 물에 녹지 않습니다. 그리고 물감은 기름 성분과 섞이지 않으므로 크레파스와 함께 사용하면 쉽고 재미있게 그림을 그릴 수 있습니다. 미술 시간에 그릴 때는 큰 도화지를 가득 채워야 하지만 오른쪽 페이지처럼 그리기 놀이를 할 때는 손바닥만 한 크기로 작게, 그리고 많이 그려 보세요.

크레파스로 주제 그림을 그리고 물감으로 배경을 칠하면 가장 손쉽게 배경 처리를 할 수 있습니다. 배경을 어두운색으로 칠할 때는 주제 그림은 밝은 색 크레파스로 칠하는 것이 좋습니다.

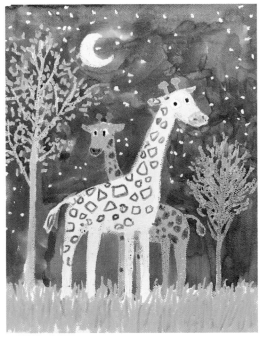

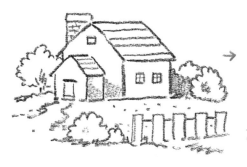

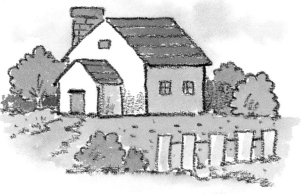

검은색 크레파스로 윤곽선을 그린 다음 물감으로 색칠했습니다.
어느 그림책을 보고 그린 풍경화입니다.

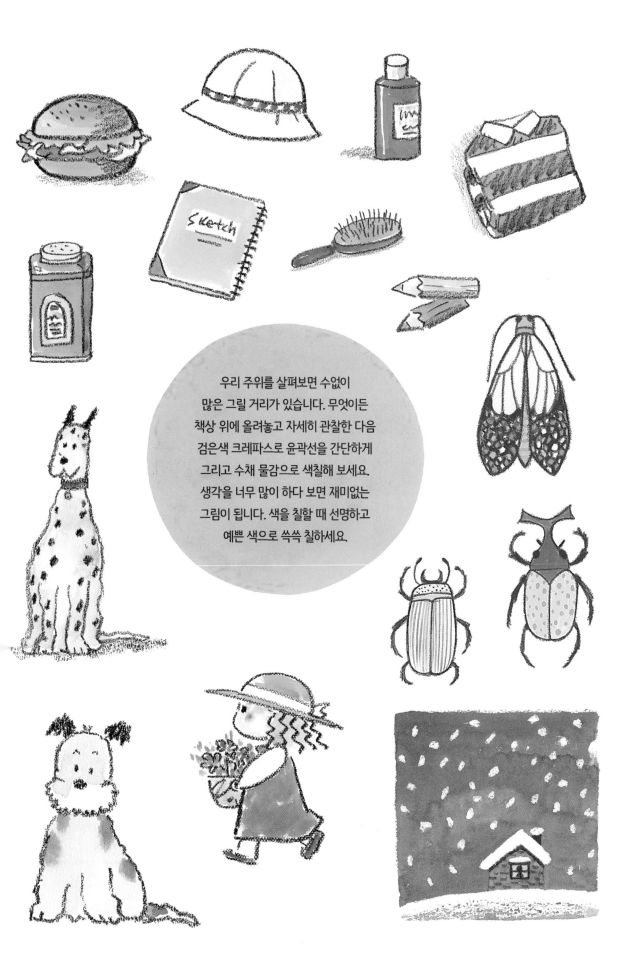

우리 주위를 살펴보면 수없이
많은 그릴 거리가 있습니다. 무엇이든
책상 위에 올려놓고 자세히 관찰한 다음
검은색 크레파스로 윤곽선을 간단하게
그리고 수채 물감으로 색칠해 보세요.
생각을 너무 많이 하다 보면 재미없는
그림이 됩니다. 색을 칠할 때 선명하고
예쁜 색으로 쓱쓱 칠하세요.

지우개로 그리기

문지르기와 그리는 방식은 같지만 손가락이나 천을 사용하여 문지르는 대신 지우개를 사용하는 방식입니다. 지우개는 종이 위에 묻은 크레파스를 밀어 내는 힘이 강해서 문지르기의 효과를 배가 시킵니다. 종이와 지우개의 종류에 따라 느낌이 조금씩 달라지므로 여러 가지를 사용해 보기 바랍니다. 아래 보기 그림은 중간의 작은 동그라미부터 시작하여 동심원을 만든 다음 바깥 쪽을 향해 밀어내듯 문지르기한 것입니다.

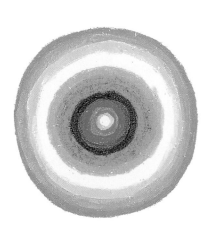

→

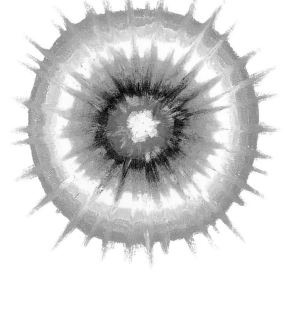

아래 그림은 상상의 풍경화입니다. 그리는 방식은 오려서 문지르기와 같고, 지우개를 사용하여 위에 서 아래로 일정하게 밀어내기하여 그렸습니다.

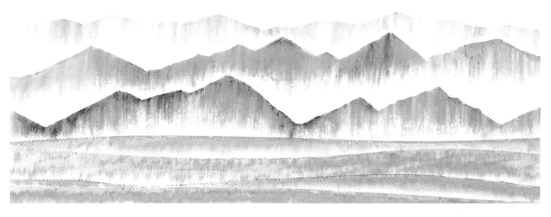

크레파스뿐만 아니라 다른 화구도 색칠하는 순서는 대개 밝은색부터 시작하지만, 이번에는 나무를 소재로 어두운색부터 시작하여 그 위에 밝은색을 덮는 방식으로 그려 보겠습니다. 밑칠이 두꺼울수록 덧칠의 색깔과 섞여 선명한 색감이 떨어지므로 덧칠해야 할 부분을 미리 살짝 긁어내는 요령도 필요합니다.

❶ 연필로 밑그림을 그립니다. 대상을 자세히 관찰해 가장자리 윤곽선과 가지의 형태를 스케치하세요.

❷ 검은색이나 군청색을 이용하여 줄기와 가지를 그립니다. 중심에서 멀어질수록 가지선은 가늘어집니다.

❸ 같은 색으로 나뭇잎을 밑칠합니다. 마치 나무 전체를 실루엣으로 표현하는 것과 같습니다.

❹ 나무를 밝은 부분과 어두운 부분으로 나누어 진한 초록색으로 밝은 부분을 칠합니다. 다시 밝은 부분 가운데 더욱 밝은 부분을 찾아 연두색으로 덧칠합니다. 필요하다면 노란색처럼 더욱 밝은색으로 한 단계 덧칠을 더할 수도 있습니다.

눌러서 그리기

도화지 위에 잉크가 떨어진 볼펜이나 송곳 등으로 꾹꾹 눌러서 선을 그으면 종이가 눌려 자국이 남습니다. 눌린 자국이 생긴 종이 위에 색칠을 하면 자국은 흰색 선으로 남게 됩니다. 더욱 선명한 흰색 선이 되려면 도화지가 두껍고 부드러워야 하는데, 도화지 밑에 종이를 몇 장 까는 것도 도움이 됩니다. 아래의 그림은 연필 스케치를 한 다음 잎맥 자국을 내고 색을 칠하기 전에 연필 선을 지운 그림입니다.

왼쪽 그림은 두껍고 단단한 하드보드 종이에 송곳 등으로 촘촘하게 꾹꾹 눌러 엠보싱을 만든 다음, 그림을 그린 것입니다. 벽지나 특수 용지 가운데 엠보싱 처리가 되어 있는 종이를 찾아 사용하면 독특한 질감 효과를 낼 수 있습니다.

접착제로 그리기

투명한 플라스틱 접착제나 글루 건을 사용하여 재미있는 그리기 놀이를 해 보세요. 종이 위에 접착제를 발라 밑그림을 그리고 완전히 마른 다음 그 위에 크레파스를 칠합니다. 드라이어를 사용하면 더욱 빠르게 건조됩니다.

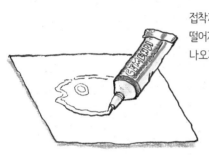

접착제의 액이 뚝뚝 떨어지거나 너무 가늘게 나오지 않도록 주의하세요.

크레파스를 칠하면 접착제 부분이 도드라져 어둡게 보입니다.

솜이나 티슈 뭉치로 문질러 접착제에 묻은 크레파스를 닦아 냅니다.

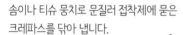

정반대로 접착제 부분이 밝아집니다.

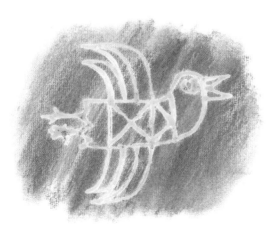

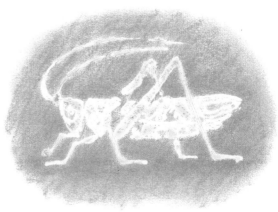

색연필과 함께 그리기

굵어서 그리기를 할 때 색연필로 밑칠하면 훨씬 깔끔한 그림이 됩니다.

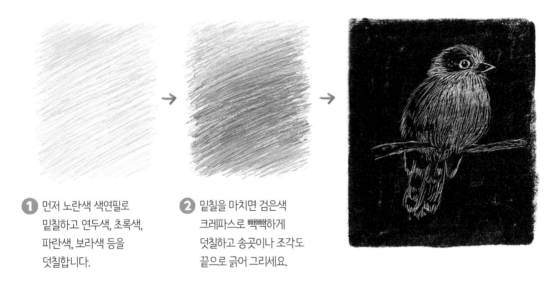

① 먼저 노란색 색연필로 밑칠하고 연두색, 초록색, 파란색, 보라색 등을 덧칠합니다.

② 밑칠을 마치면 검은색 크레파스로 빽빽하게 덧칠하고 송곳이나 조각도 끝으로 굵어 그리세요.

색연필은 크레파스와 성분이 비슷하지만 훨씬 가는 선을 그을 수 있어서 세밀한 표현이 가능합니다. 넓은 면적은 크레파스로 빠르게 칠하고, 크레파스로 표현이 어려운 세밀한 묘사는 색연필로 대신하여 그림 그려 보세요.

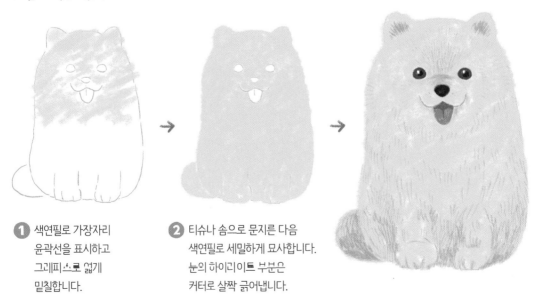

① 색연필로 가장자리 윤곽선을 표시하고 그리피스로 엷게 밑칠합니다.

② 티슈나 솜으로 문지른 다음 색연필로 세밀하게 묘사합니다. 눈의 하이라이트 부분은 커터로 살짝 긁어냅니다.

44

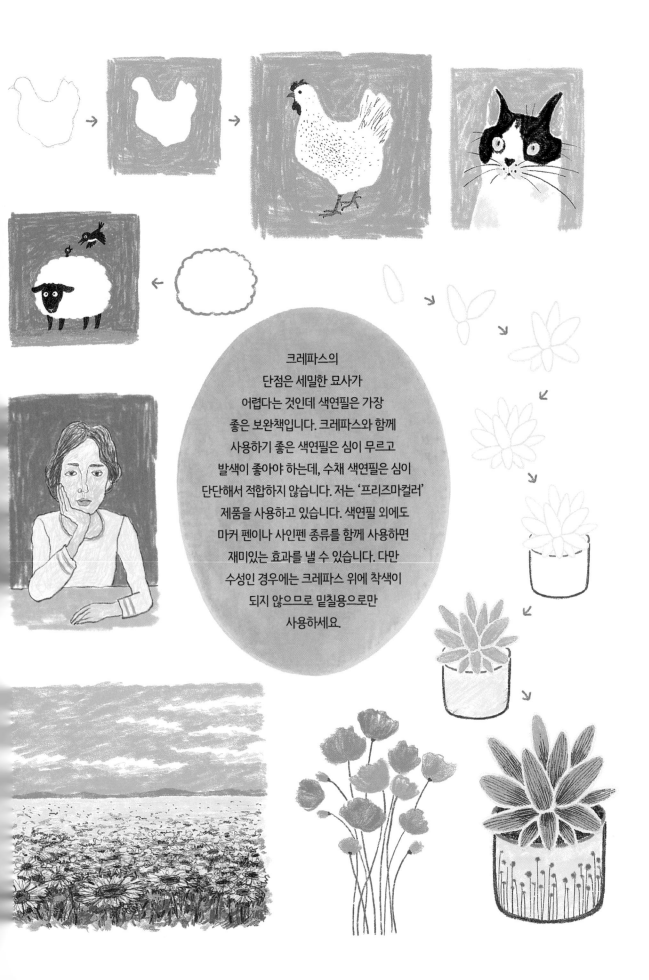

크레파스의
단점은 세밀한 묘사가
어렵다는 것인데 색연필은 가장
좋은 보완책입니다. 크레파스와 함께
사용하기 좋은 색연필은 심이 무르고
발색이 좋아야 하는데, 수채 색연필은 심이
단단해서 적합하지 않습니다. 저는 '프리즈마컬러'
제품을 사용하고 있습니다. 색연필 외에도
마커 펜이나 사인펜 종류를 함께 사용하면
재미있는 효과를 낼 수 있습니다. 다만
수성인 경우에는 크레파스 위에 착색이
되지 않으므로 밑칠용으로만
사용하세요.

피카소 따라 하기

여전히 선 긋기에 자신이 없고 그리기를 시작하기가 망설여진다면 잠시 피카소가 되어 보세요. 이 팁이 야말로 초보자의 '그리는 행위'에 대한 두려움을 없애 주는 최고의 연습 방법입니다. 선을 긋는 속도가 느리고, 생각이 복잡할수록 재미없는 그림이 되기 쉽습니다. 피카소처럼 거침없이, 결과에 구애받지 말고 마구 그려 보세요.

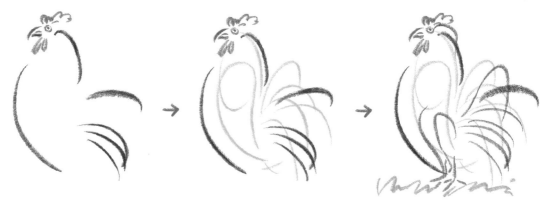

수탉과 비둘기는 피카소가 가장 즐겨 그린 소재입니다.

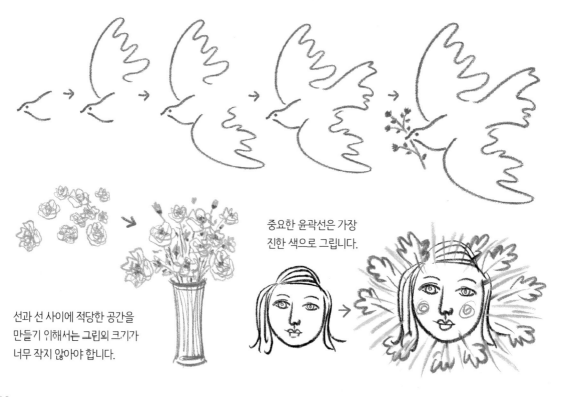

중요한 윤곽선은 가장 진한 색으로 그립니다.

선과 선 사이에 적당한 공간을 만들기 이해서는 그림외 크기가 너무 작지 않아야 합니다.

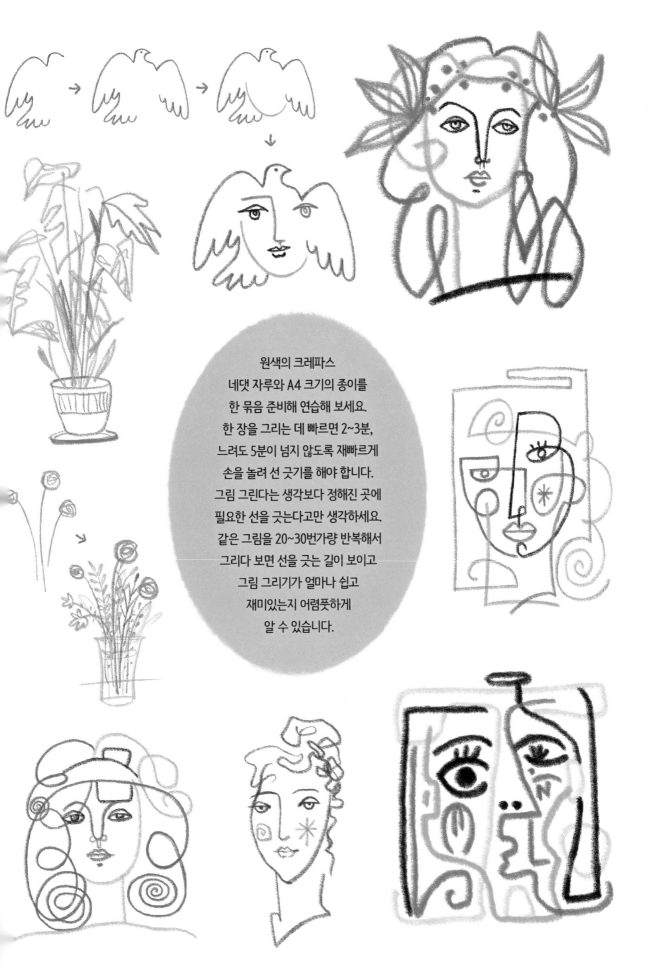

원색의 크레파스
네댓 자루와 A4 크기의 종이를
한 묶음 준비해 연습해 보세요.
한 장을 그리는 데 빠르면 2~3분,
느려도 5분이 넘지 않도록 재빠르게
손을 놀려 선 긋기를 해야 합니다.
그림 그린다는 생각보다 정해진 곳에
필요한 선을 긋는다고만 생각하세요.
같은 그림을 20~30번가량 반복해서
그리다 보면 선을 긋는 길이 보이고
그림 그리기가 얼마나 쉽고
재미있는지 어렴풋하게
알 수 있습니다.

학교의 미술 시간이나 미술 학원에서 그림을 그리는 순서, 그리고 크레파스의 특성을 이해하고 다루는 기술을 제대로 배웠더라면 누구도 미술에 소질이 없어서 그림을 못 그린다는 생각은 하지 않았을 겁니다. 지금부터라도 크레파스 그림과 함께 손끝의 감각을 예리하게 다듬고 그림을 보는 눈의 감각을 조금씩 높여 간다면 누구든 창작의 과정을 즐기는 예술가가 될 수 있습니다.

Chapter 3

무엇을 그릴까?

스케치북을 펼치면 가장 먼저 '무엇을 그릴까?'를 생각합니다.
그림을 그려 본 경험, 즉 연습이 부족할수록 자신감이 떨어지고
표현의 폭이 좁아져서 시작하기가 쉽지 않습니다. 또한 우리 눈에
보이는 모든 것과 머릿속에 떠오르는 상상의 이미지가 모두
그림의 소재가 될 수 있지만 실제로 우리 그림에 등장하는 요소는
극히 제한적입니다. 지금부터 쉽고 간단하게 여러 가지 소재를
그려 보면서 그리는 순서를 익히고 감각을 키워 가는 연습을 해 봅니다.
연습한 내용에 독창적인 아이디어를 더해서 자신만의 새로운
그림으로 발전시키는 것은 순전히 여러분의 몫입니다.

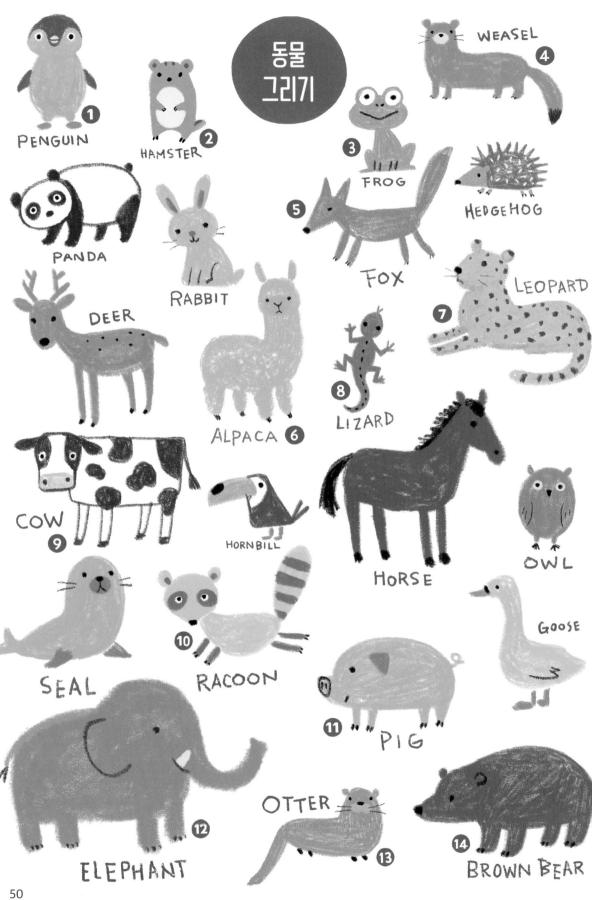

PENGUIN 1

HAMSTER 2

동물
그리기

FROG 3

WEASEL 4

HEDGEHOG

PANDA

RABBIT

FOX 5

LEOPARD 7

DEER

ALPACA 6

LIZARD 8

COW 9

HORNBILL

HORSE

OWL

SEAL

RACOON 10

GOOSE

PIG 11

ELEPHANT 12

OTTER 13

BROWN BEAR 14

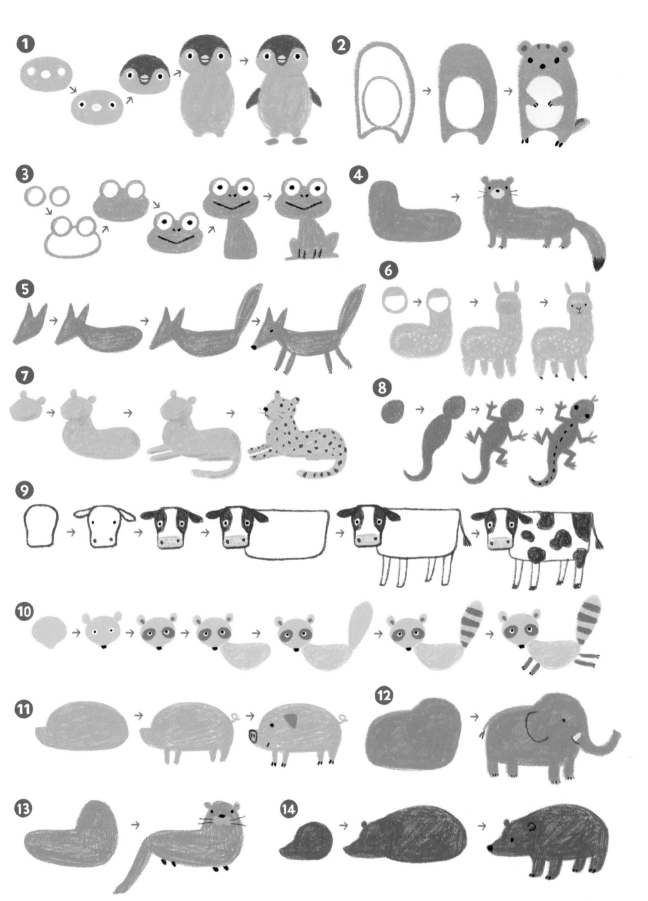

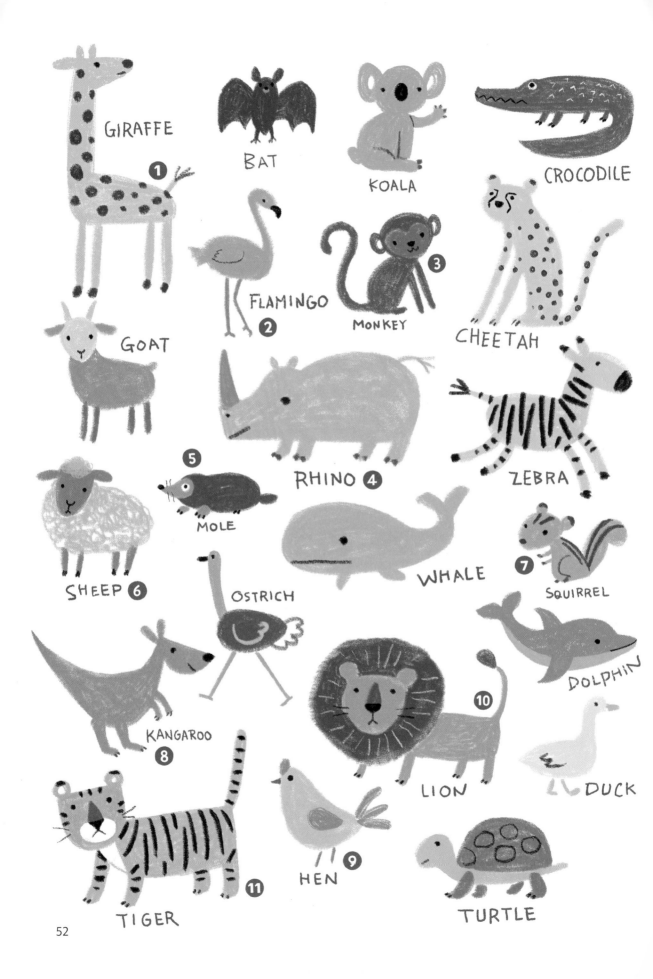

GIRAFFE

BAT

KOALA

CROCODILE

FLAMINGO

MONKEY

CHEETAH

GOAT

RHINO 4

ZEBRA

MOLE 5

SHEEP 6

WHALE

SQUIRREL 7

OSTRICH

KANGAROO 8

LION

DOLPHIN

DUCK

TIGER 11

HEN 9

TURTLE

52

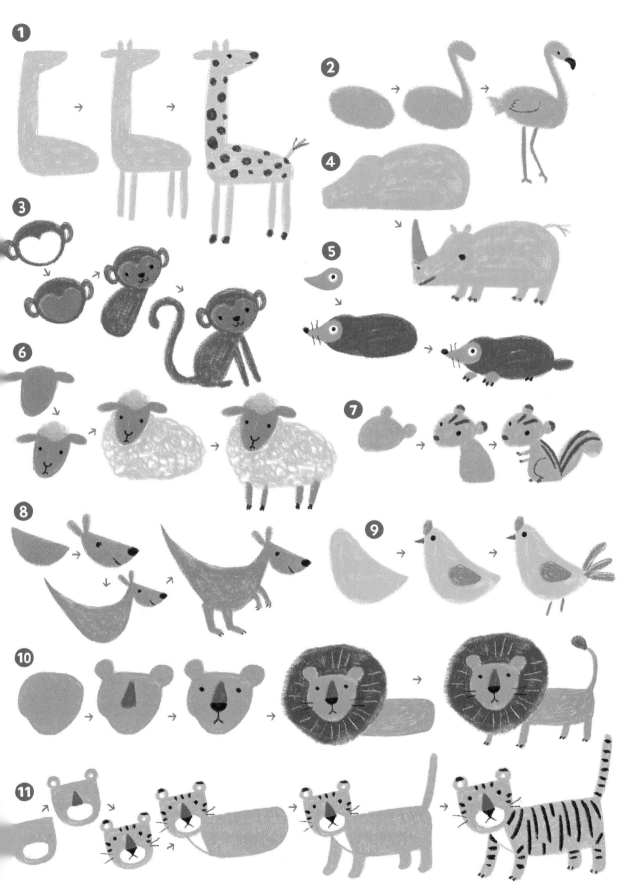

53

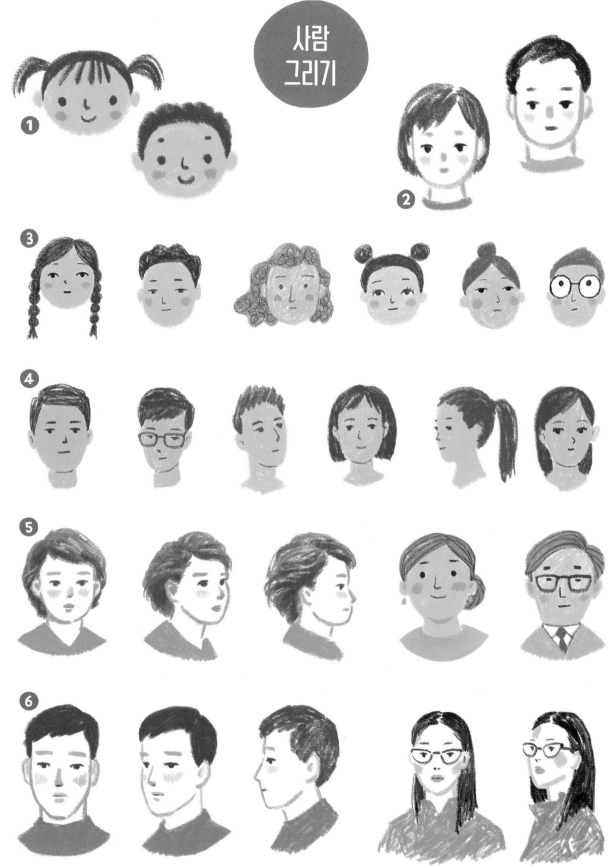

사람
그리기

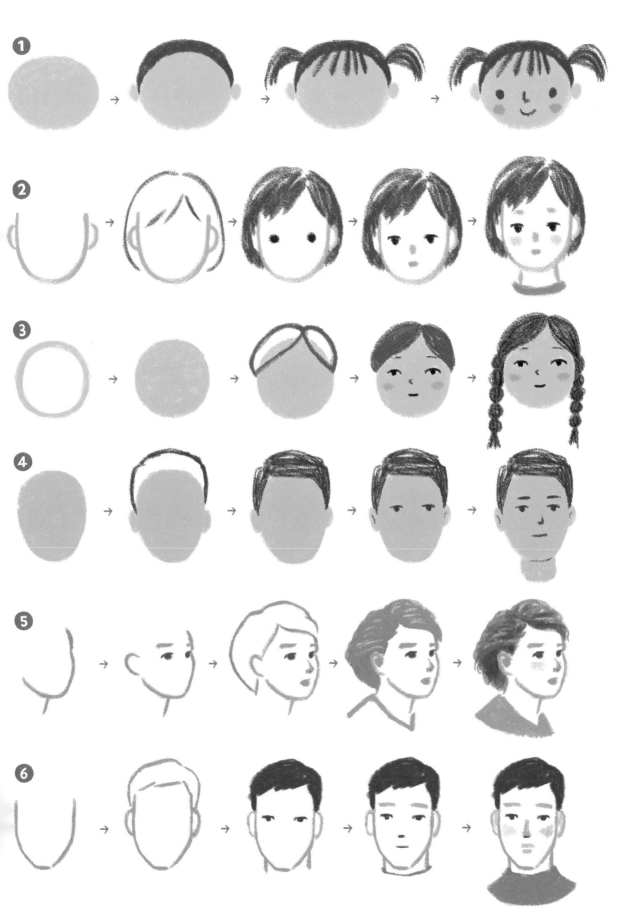

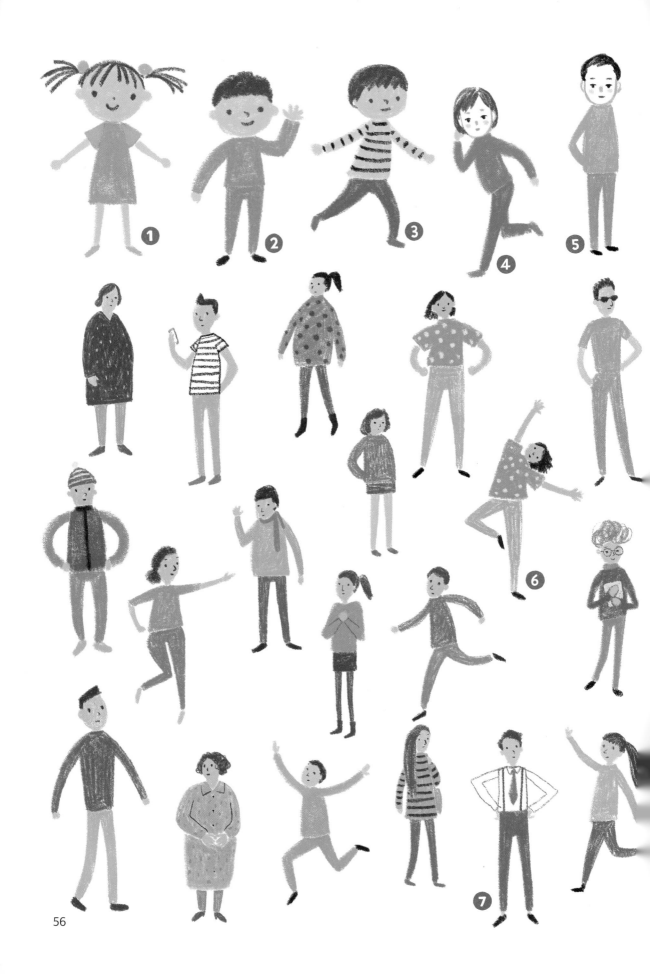

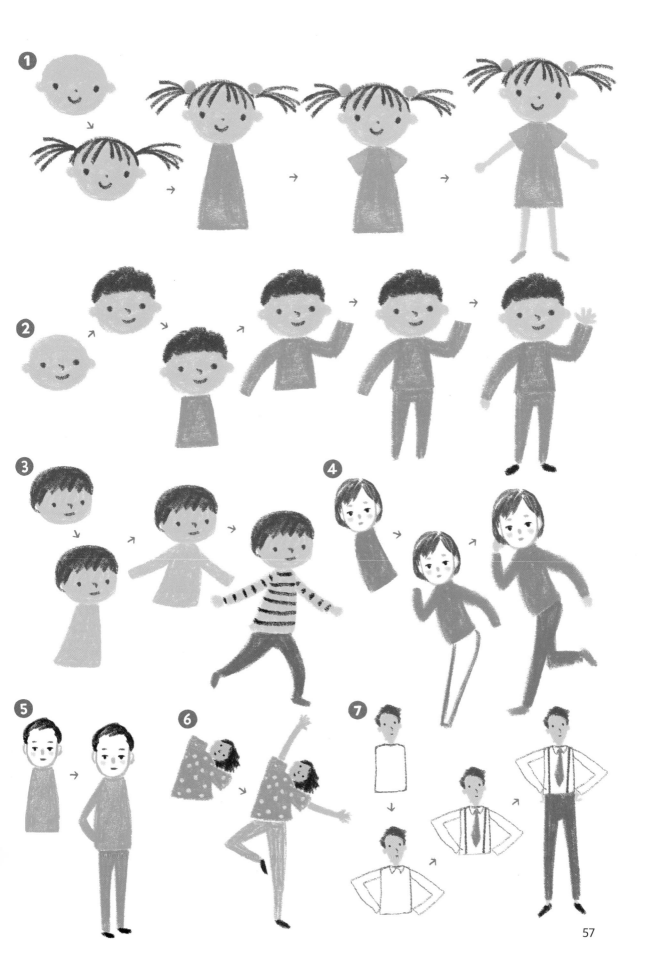

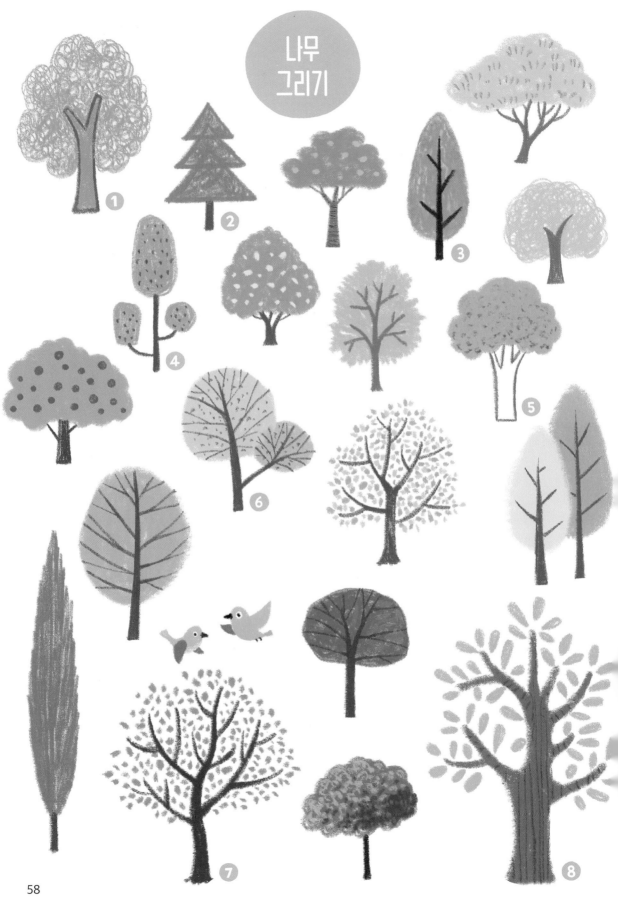

나무
그리기

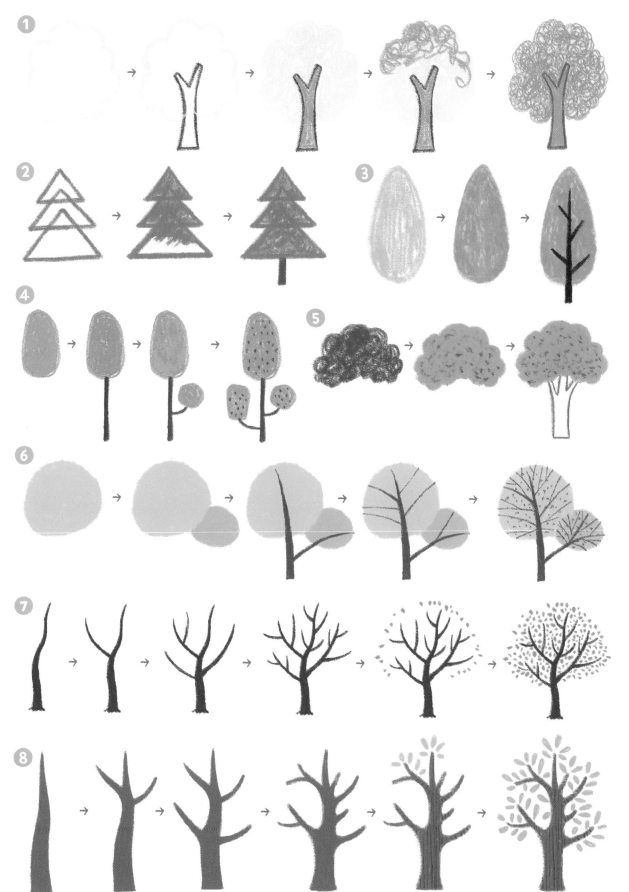

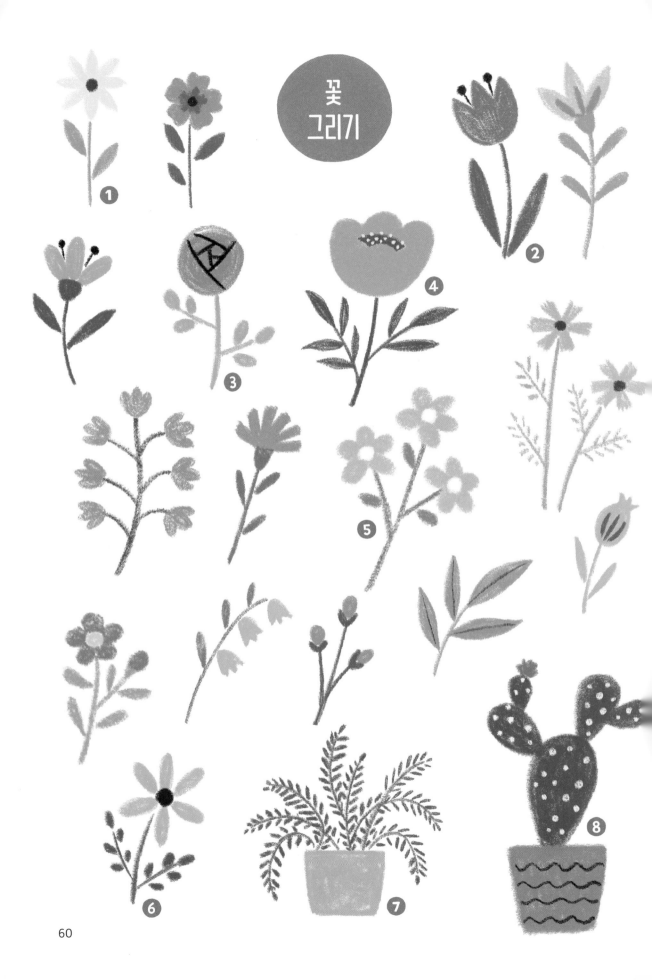

꽃
그리기

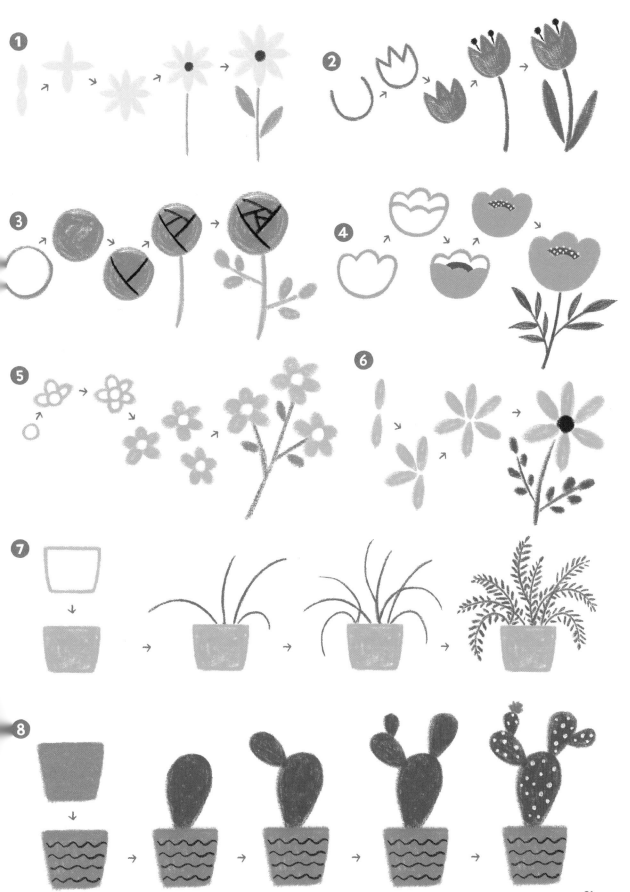

61

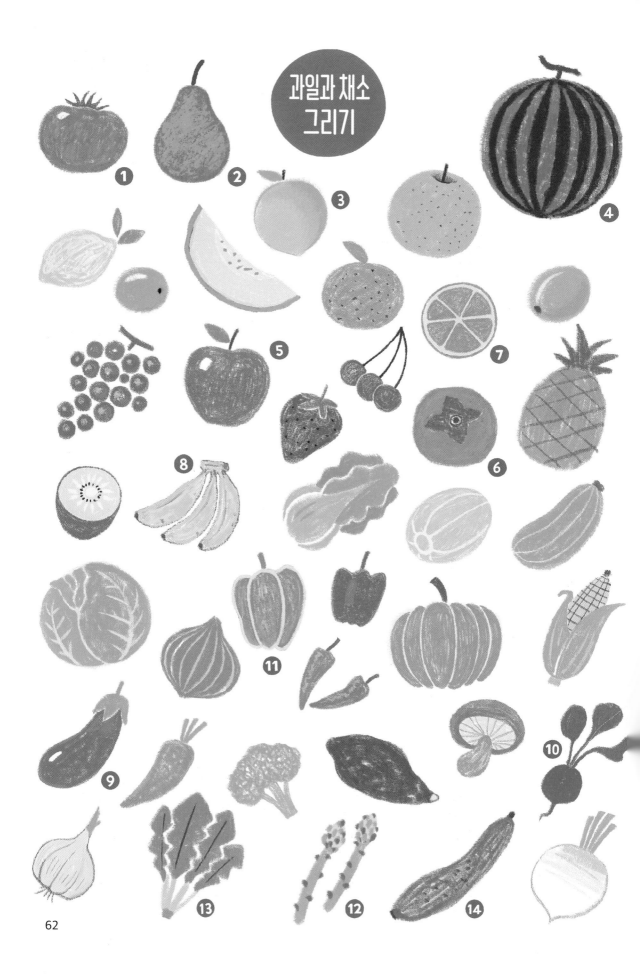

과일과 채소
그리기

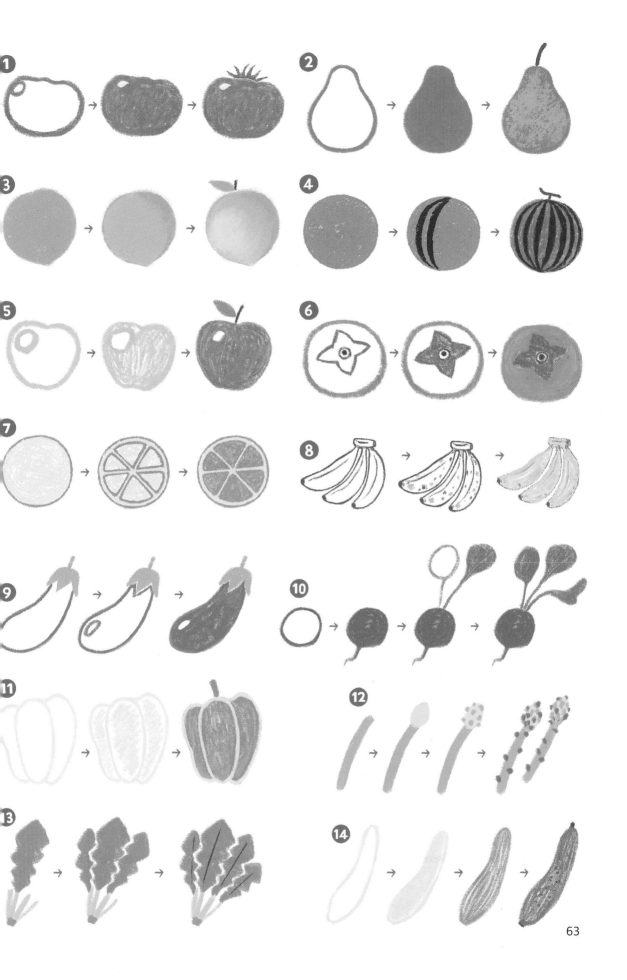

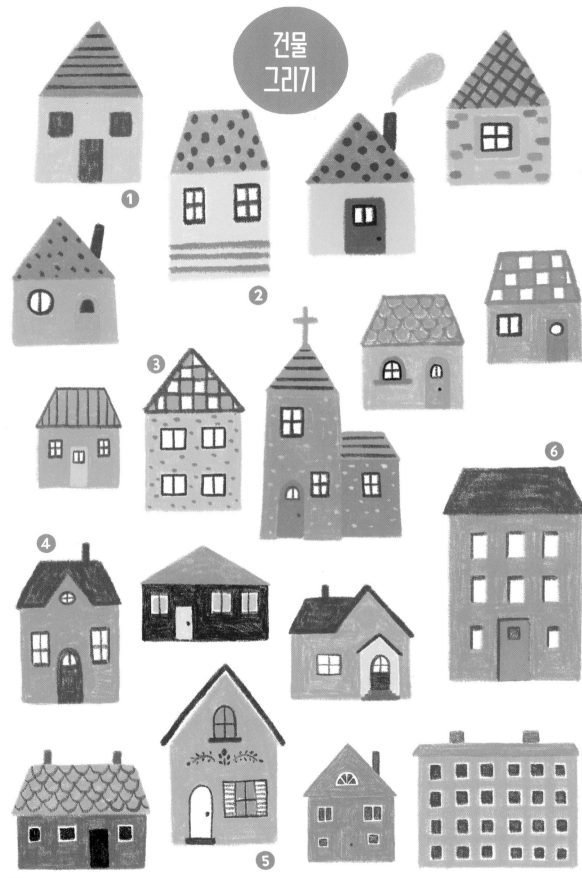

건물
그리기

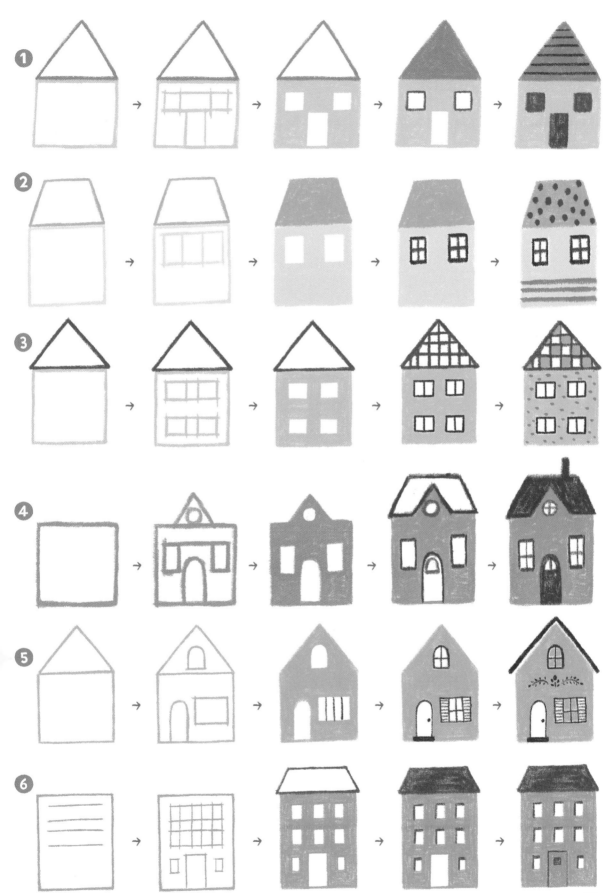

65

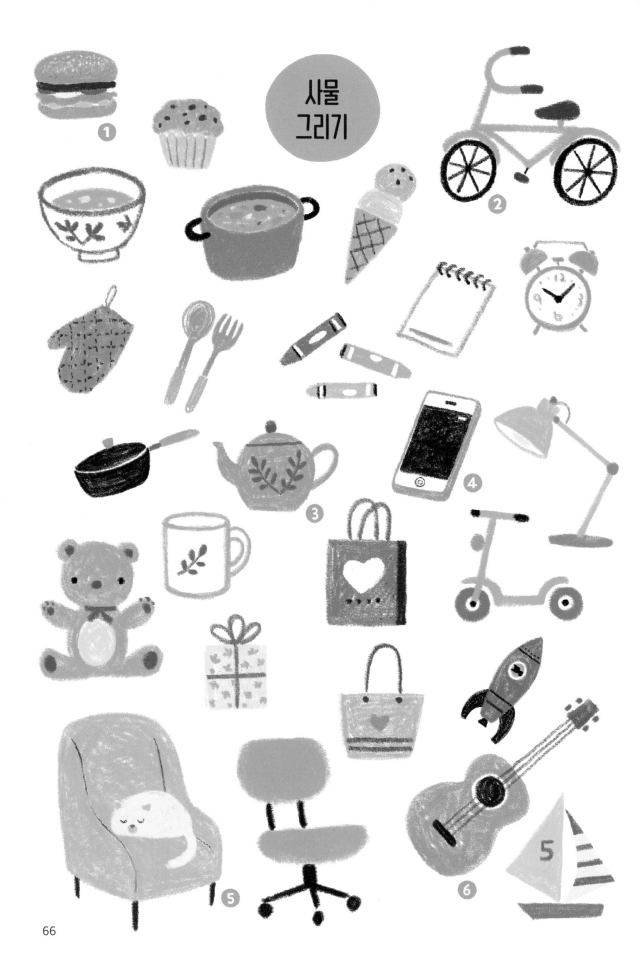

사물
그리기

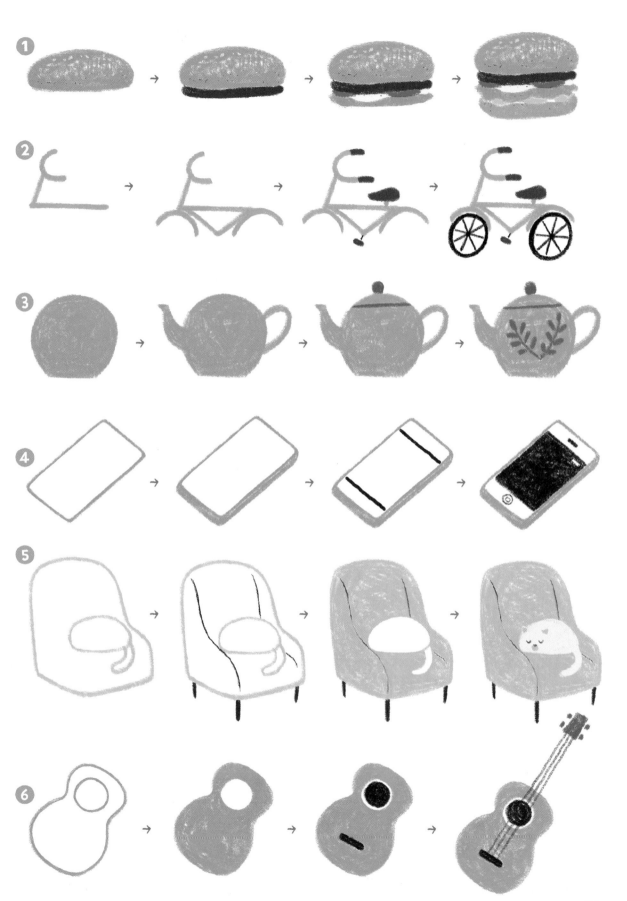

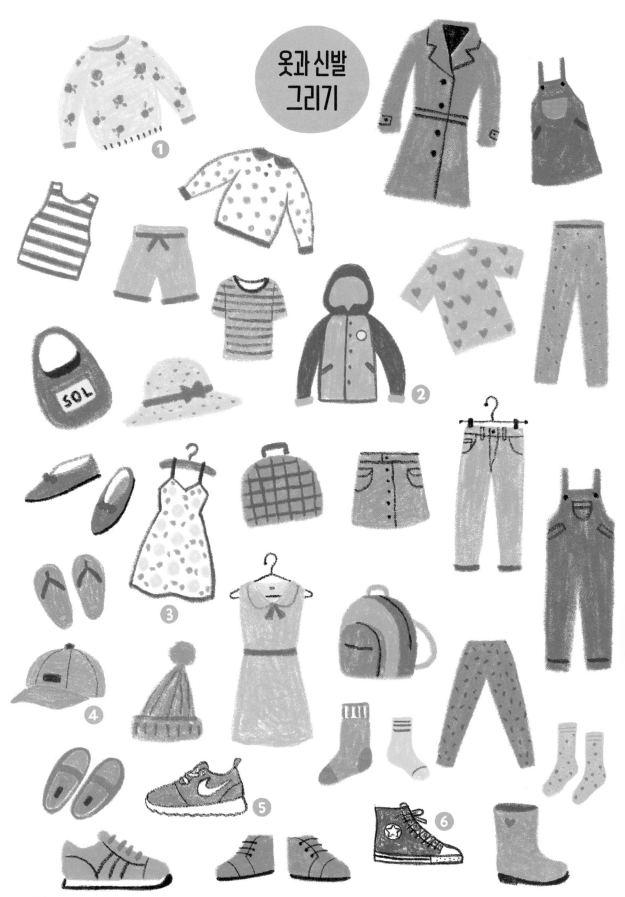

옷과 신발
그리기

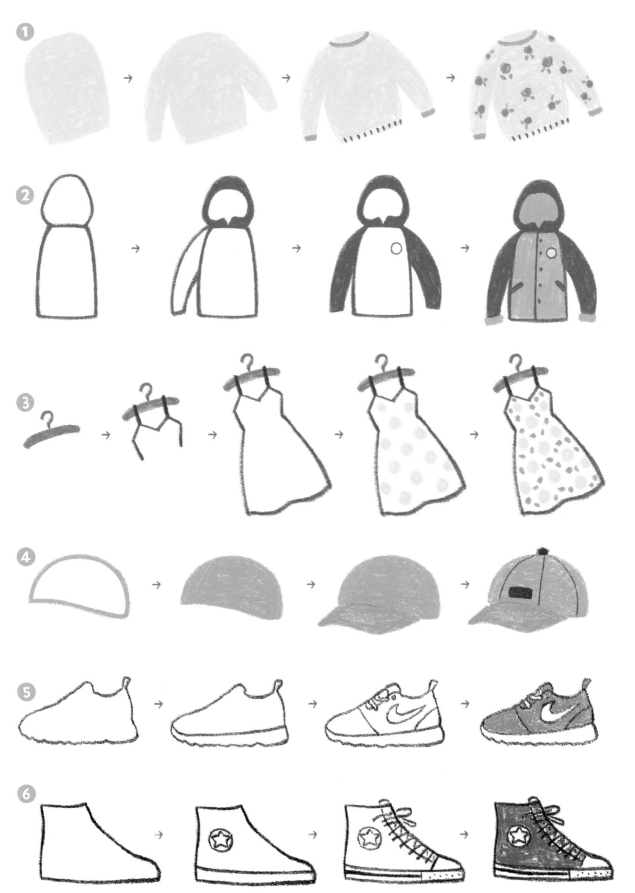

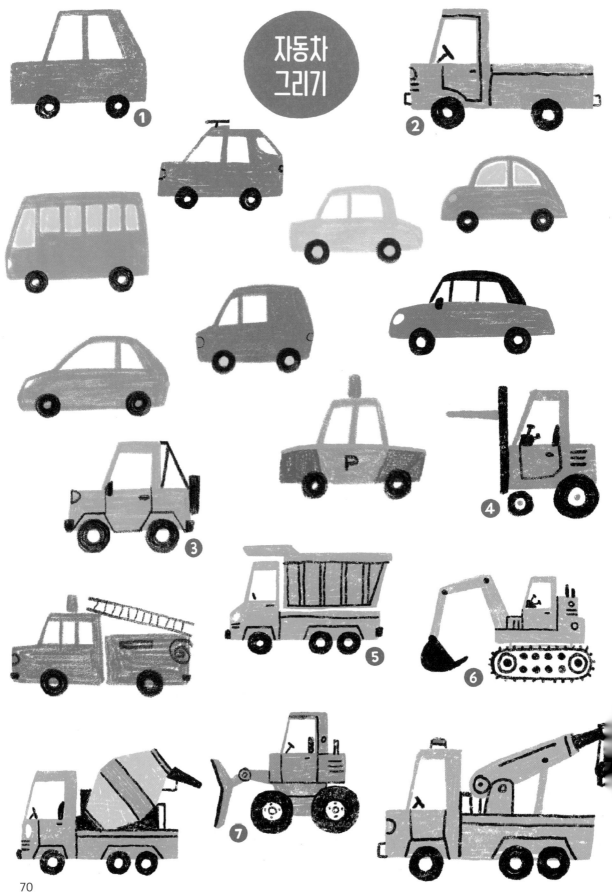

자동차
그리기

1
2
3
4
5
6
7

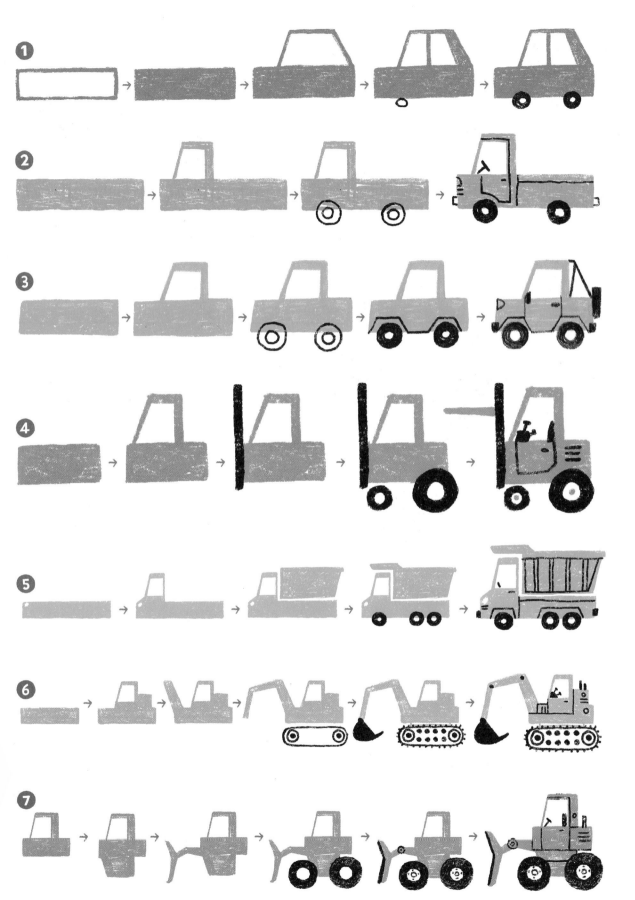

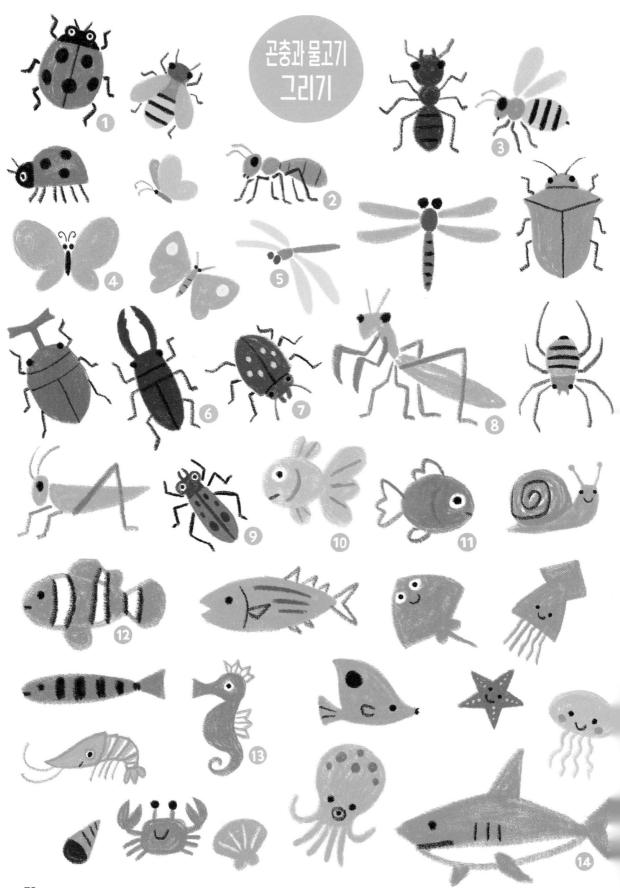

곤충과 물고기
그리기

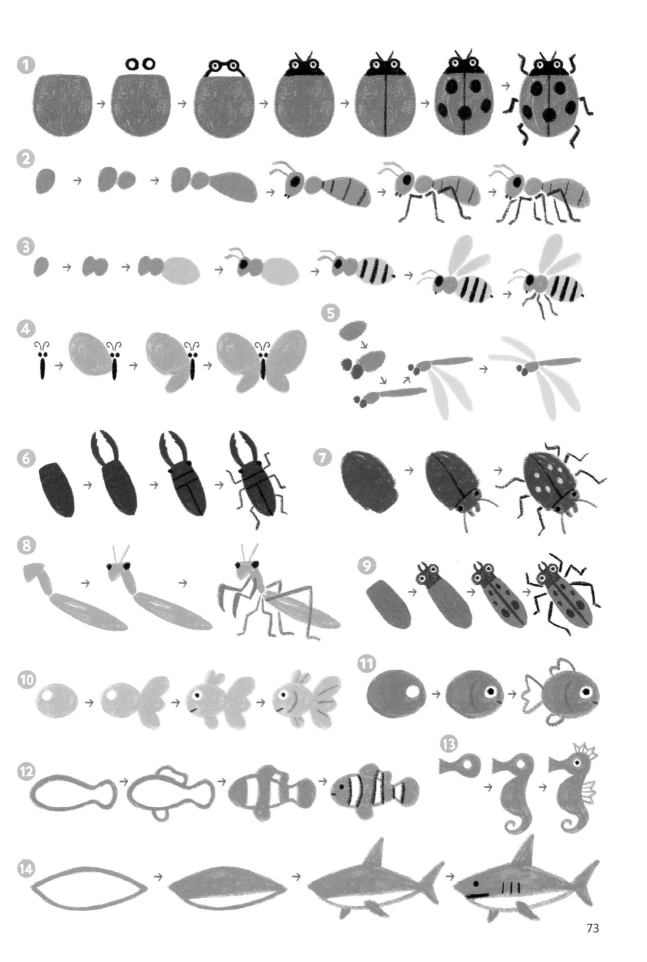

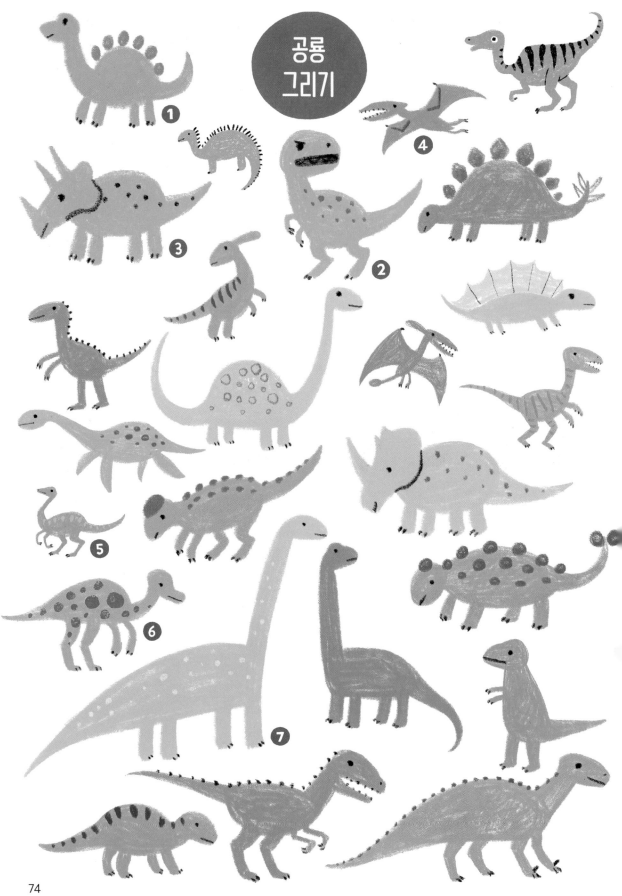

공룡
그리기

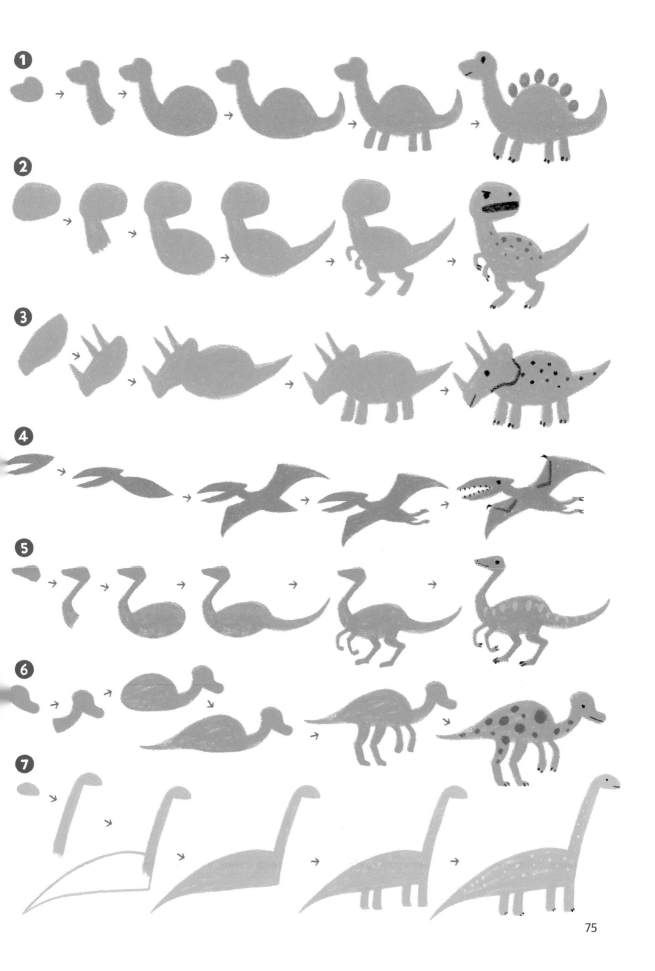

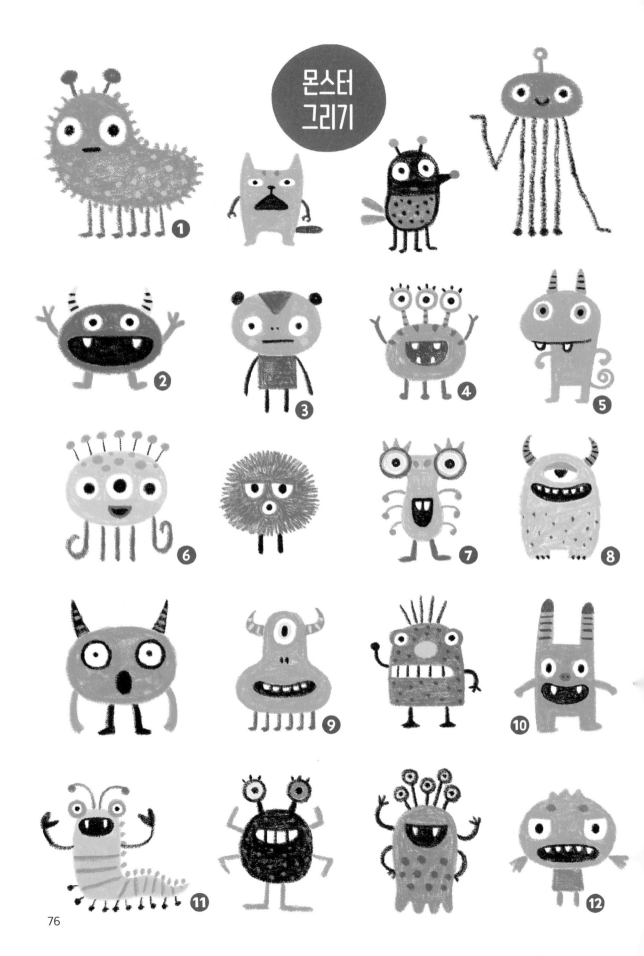

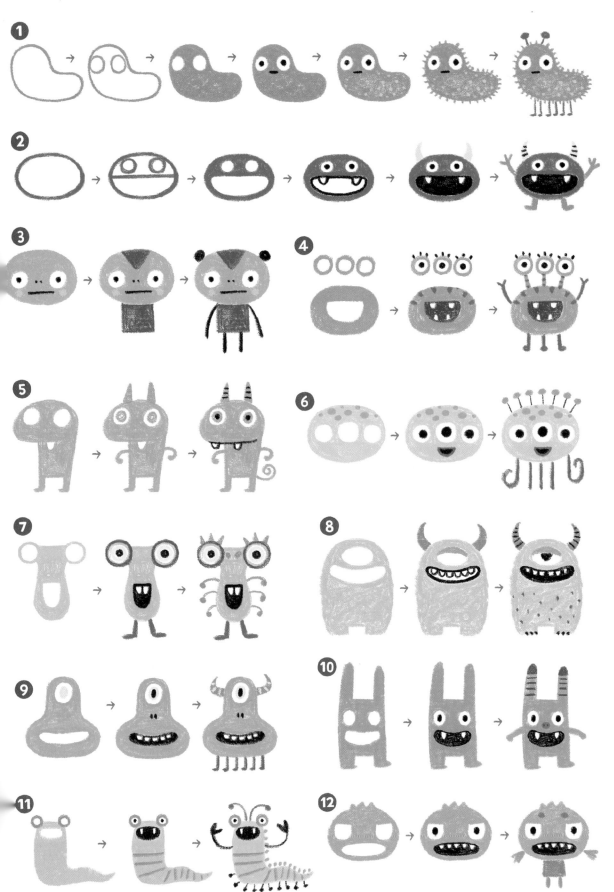

가장 훌륭한 미술 선생님은 그리기를 좋아하는 부모입니다

우리나라에서만 크레파스라고 불리는 오일 파스텔은 여러분이 경험했듯이 어린이만의 전용 화구가 아니라 독특한 질감과 선명한 색감을 지닌 멋진 화구입니다. 피카소와 마티스와 같은 거장도 평생 즐겨 사용했고 지금도 많은 화가가 다양한 화구와 함께 오일 파스텔을 애용하고 있습니다.

이 책은 여기에서 끝나지만 여러분의 그림은 지금부터 시작입니다. 그림은 머릿속에 들어 있는 이야기를 꺼내서 도화지 위에 나타내는 작업입니다. 머릿속에 이야기가 많이 들어 있을수록 그리고 그 이야기를 누군가에게 들려주고 싶은 마음이 클수록 좋은 그림, 재미있는 그림을 그릴 수 있습니다.

어린이와 함께 그림을 그릴 때는 어른과 어린이, 각자 자신의 그림을 따로 그리는 것이 좋습니다. 어린이에게 그릴 주제를 미리 정해주는 것보다 스스로 그리고 싶은 주제를 그리게 도와주고, 새로운 표현 방식을 탐색하여 호기심을 해소할 수 있도록 곁에서 격려하고 칭찬해 주는 것이 중요합니다. 모든 예술 교육은 반복되는 학습과 칭찬으로 얻는 '성공의 기억'이 밑거름이 됩니다.

또한 결과보다는 그림을 그리는 과정에서 느끼는 성취감과 소소한 재미가 바로 미술에 대한 소질로 이어진다는 점도 기억해야 합니다. 제가 늘 강조하듯 가장 훌륭한 미술 선생님은 그림 그리기를 좋아하는 부모입니다.

김충원

1쇄 – 2020년 9월 22일
2쇄 – 2021년 12월 15일
지은이 – 김충원
발행인 – 허진
발행처 – 진선출판사(주)
편집 – 김경미, 이미선, 권지은, 최윤선, 최지혜
디자인 – 고은정, 김은희
총무 · 마케팅 – 유재수, 나미영, 김수연, 허인화
주소 – 서울시 종로구 삼일대로 457 (경운동 88번지) 수운회관 15층
　　　전화 (02)720-5990　　팩스 (02)739-2129
　　　홈페이지 www.jinsun.co.kr
등록 – 1975년 9월 3일 10-92

ISBN 979-11-90779-13-5 (14650)
ISBN 979-11-90779-11-1 (세트)

*이 도서의 국립중앙도서관 출판예정도서목록(CIP)은 서지정보유통지원시스템 홈페이지
 (http://seoji.nl.go.kr)와 국가자료종합목록시스템(http://www.nl.go.kr/kolisnet)에서
 이용하실 수 있습니다. (CIP제어번호 : CIP2020035815)

진선아트북은 진선출판사의 예술책 브랜드입니다.
창작의 기쁨이 기득한 책으로 여러분에게 미적 감성을 선물하겠습니다.